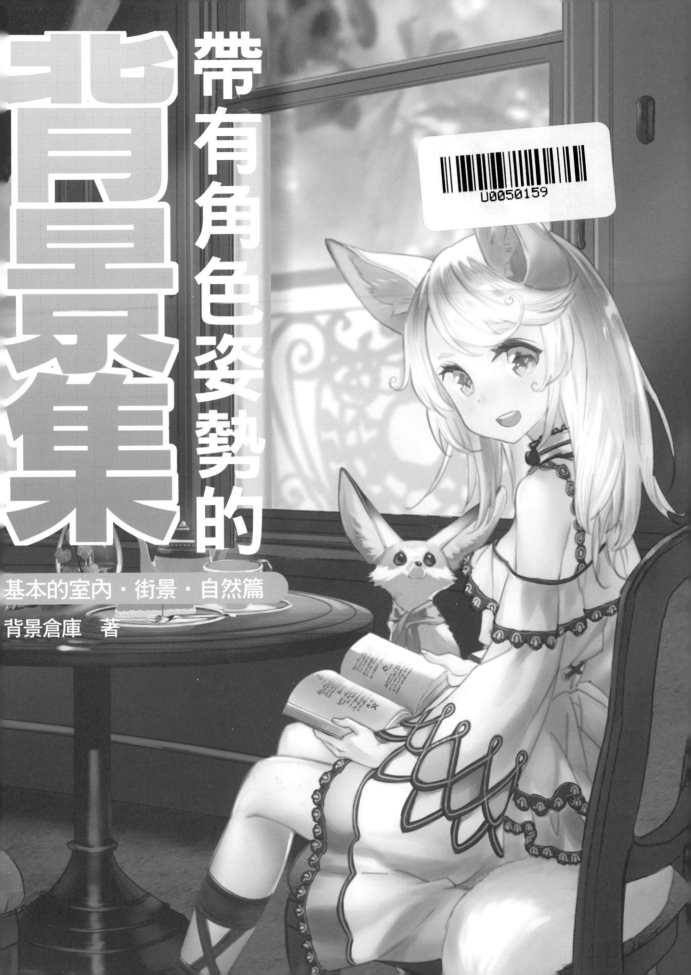

背景集

帶有角色姿勢的

基本的室內・街景・自然篇

背景倉庫　著

CONTENTS

1 章　使用起來最為輕鬆！
簡單背景＆姿勢　021

2 章　故事要開幕了！
室內背景＆姿勢　053

3 章　來描繪有角色的風景吧！
屋外風景 & 姿勢

125

附贈 DVD-ROM 的使用方法

本書所刊載的背景＆姿勢擷圖都以 psd・jpg 的格式完整收錄在內。Windows 或 Mac 作業系統都能夠使用。請將 DVD-ROM 放入相對應的驅動裝置使用。

Windows

將 DVD-ROM 放入電腦當中，即會開啟自動播放或顯示提示通知，接著點選「打開資料夾顯示檔案」。
※依照 Windows 版本的不同，顯示畫面有可能會不一樣。

Mac

將 DVD-ROM 放入電腦當中，桌面上會顯示圓盤狀的 ICON，接著雙點擊此 ICON。

關於收錄檔案

DVD-ROM 所收錄的背景線圖檔案，是設定為在進行漫畫・插畫的黑白印刷時，可以清晰顯示出黑白的「單色 2 值圖像」（也能夠使用於全彩插畫）。收錄檔案能夠在廣泛的軟體上進行使用，如『CLIP STUDIO PAINT』、『Photoshop』、『FireAlpaca』、『Paint Tool SAI』等等。

psd 格式	灰階圖像（背景線圖已完成單色 2 值圖像化）	600dpi（部分擷圖為 300dpi）
jpg 格式	灰階圖像（背景線圖已完成單色 2 值圖像化）	300～600dpi

DVD-ROM 裡，背景線圖和姿勢擷圖分別收錄於「psd」與「jpg」資料夾當中。請開啟您想使用的擷圖檔案，並在檔案上面疊上圖層加入角色來進行使用。背景線圖可以自由進行加工、變形等調整。

這是以『CLIP STUDIO PAINT』開啟檔案的範例。psd 格式的擷圖是以不同圖層分成了背景線圖與姿勢。

想要單獨使用背景線圖時，可以將姿勢動作設定為隱藏。此外，jpg 格式有分成「只有背景線圖」與「背景＋姿勢」2 種檔案。

■使用授權範圍

本書及 DVD-ROM 收錄所有背景擷圖‧姿勢擷圖都可以自由透寫複製。購買本書的讀者,可以透寫、加工、自由使用。也可以直接貼在原稿上進行使用。不會產生著作權費用或二次使用費。也不需要標記版權所有人。但背景擷圖‧姿勢擷圖的著作權歸屬於本書執筆的作者所有。

這樣使用 OK

將本書所刊載的背景擷圖以影印機影印後,張貼於漫畫‧插畫原稿上進行使用。加上人物角色或是小物品後,繪製出同人誌或商業誌的原稿。

將 DVD-ROM 收錄的背景擷圖檔案,張貼於漫畫‧插畫的數位原稿上進行使用。加上人物角色或是小物品後,製作出同人誌或商業誌的原稿。因個人興趣繪製插畫並公開於網路上。

在本書或 DVD-ROM 的姿勢擷圖上進行透寫,繪製出自創的漫畫或插畫。將繪製完成的漫畫或插畫刊載於同人誌‧商業誌,或是在網路上公開。

禁止事項

禁止複製、散布、轉讓、轉賣 DVD-ROM 收錄的資料(也請不要加工再製後轉賣)。請勿透寫複製作品範例插畫(包括解說頁面)。

這樣使用 NG

將 DVD-ROM 複製後送給朋友。
將 DVD-ROM 的資料複製後上傳到網路。
將 DVD-ROM 複製後免費散布,或是有償販賣。
複製本書或是掃瞄本書後,提供或販賣予他人。
非使用背景及姿勢擷圖,而是直接將範例作品描圖(透寫)後在網路上公開。

將背景帶入
插畫・漫畫裡！

描繪背景的優點

比較 2 張插畫

比較看看 A 插畫與 B 插畫。角色雖然
完全一模一樣，但是有背景的 B 插畫看
起來比較有魅力。這是因為背景有一種將
插畫跟漫畫的場景與狀況傳達出來的效
果。

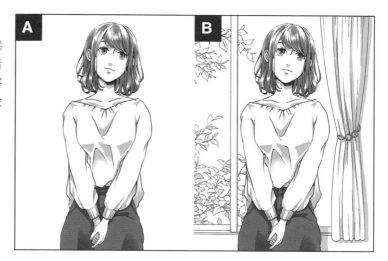

描繪背景的優點

①可以傳達出地點跟時間　　②產生故事性　　　　③能夠呈現出角色的
　　　　　　　　　　　　　　　　　　　　　　　　　　距離感跟關係性

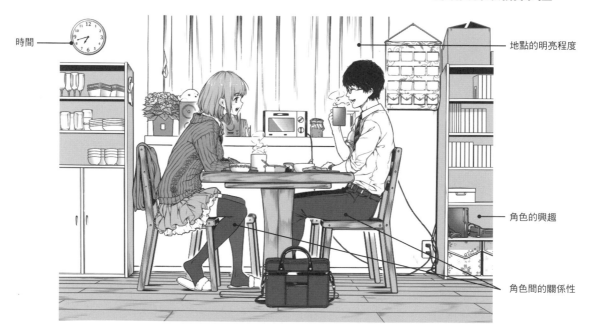

時間

地點的明亮程度

角色的興趣

角色間的關係性

可是我根本**不想畫**什麼**背景**！

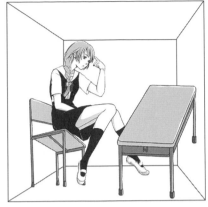

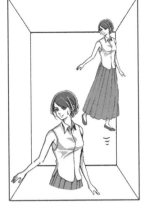

描繪背景雖然有許多優點，可是實際上描繪背景是一項蠻難的作業。沒辦法順利描繪出背景來，空間感變得好怪；不曉得該怎樣讓角色和背景進行搭配……，回應並解答這種煩惱的，正是本書**「帶有角色姿勢的背景集」**。

▶ 這樣的話就用「貼的」使用背景吧！

用貼的使用背景素材的優點

只需要用貼的就 OK！

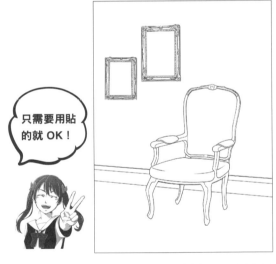

也可以知道角色要如何進行搭配！

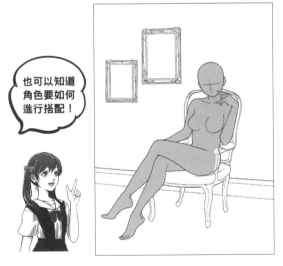

本書收錄了許多用貼的使用背景素材。只要貼在原稿上面，就能夠輕鬆將背景套用進去。

本書大多數的素材都有加入角色姿勢。可以很清楚知道要如何讓角色跟背景進行搭配。

貼貼網點、上上顏色，完成一幅只屬於你自己並具有背景的插畫吧！

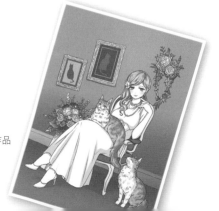

範例作品

調整背景素材
享受其中樂趣

要是熟悉如何直接貼來使用了，接著就試著進行各種不同調整吧！只要稍微進行一些調整，就能夠創作出充滿原創性的插畫跟漫畫。

1.增加角色，改變姿勢

本書收錄的素材雖然加入了角色姿勢的構圖，但還是請您試著去進行各種不同的調整，如描繪出不同姿勢或增加角色的數量。如此一來就能夠呈現出各式各樣的情境。

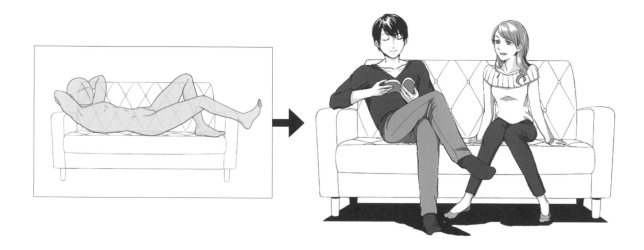

2.透過細部刻畫改變印象

在整齊的客廳加上一些雜七雜八的物品，營造出「住的人好像很懶散」的印象。或是故意在漂亮的和風建築中，加入髒污跟腐朽的表現，營造出如荒涼住屋般的印象。難度雖然有點高，不過卻能夠打造出更富有個性的場景。

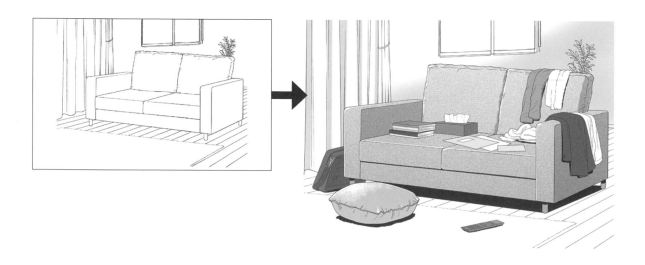

3.加上打光和陰影呈現

透過強烈的對比呈現出學校窗戶邊的日照或是將天空和建築物畫得很暗,呈現出在夕陽包圍下的城鎮樣貌。即使是一樣的背景,只要加上打光和陰影呈現,就能夠呈現出各式各樣的時間跟氣氛。

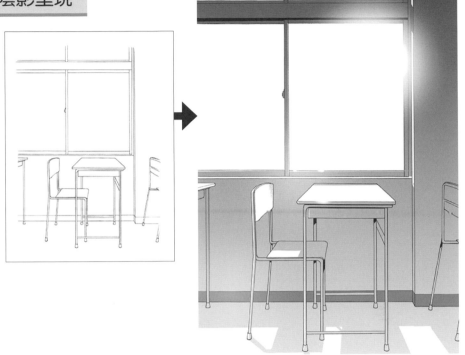

4.將背景素材搭配組合

比方說,只要將沙發背景中加上一扇門,那種在房間裡面的形象就會更強烈。只要將背景素材搭配組合起來,或是增加一些要素,就能夠呈現出更加廣泛的情節情境。

+

來學習背景的基本吧！

不要想得太難 先掌握好基本吧！

本書 DVD-ROM 當中收錄了一些只要用貼的即可使用的背景素材，因此就算不懂背景的畫法也 OK。話雖如此，如果先學會基本的背景知識，這些背景素材便會變得更加好用。不要想得太難，我們先來掌握背景基本中的基本吧。

1 點透視　描繪「正面」的人事物時很方便的方法

比方說，人物筆直站著，相機也拿成與地面成水平角度，並從正面拍攝樹林道路。

如此一來，前方的樹木看上去會很大。而越往後方，樹木就會越小，到最後消失不見。

消失看不見的點，就稱之為「消失點」。朝著 1 個消失點聚合，這種背景的描繪方法就稱之為「1 點透視」。描繪正面面向著鏡頭的人事物以及朝著正面不斷延伸出去的道路時，這會是一種很方便的方法。

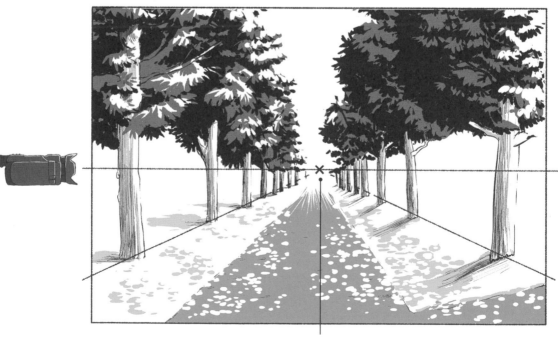

消失點

2 點透視　描繪「斜向」的人事物時很方便的方法

那麼，要是拍攝一個朝著鏡頭是斜向的
積木，會變成怎樣子呢？
越前方的積木看上去會越大，越後方的
積木則會越小。

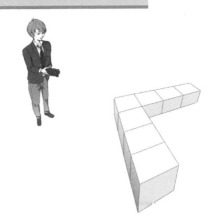

事物越接近 2 個點（消失點）就變得越小。朝著 2 個消失點聚合，這種背景描繪方法就稱之為「2 點透視」。要描
繪面向鏡頭是呈傾斜狀態的人事物以及斜向延伸出去的道路時，這會是一個很方便的方法。

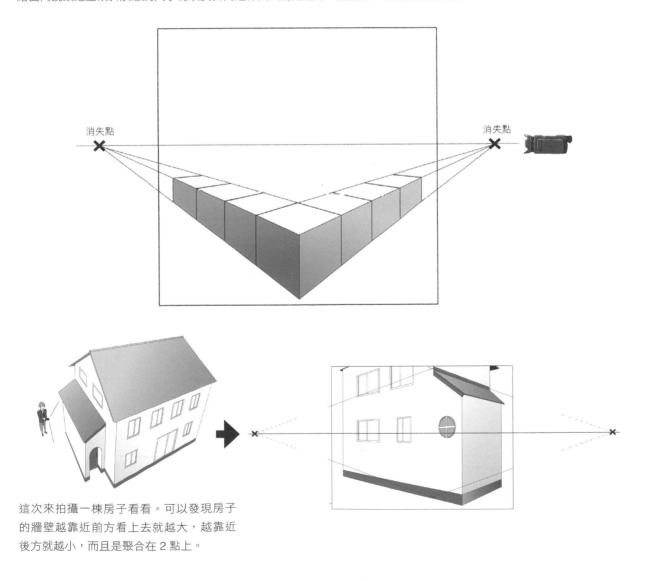

這次來拍攝一棟房子看看。可以發現房子
的牆壁越靠近前方看上去就越大，越靠近
後方就越小，而且是聚合在 2 點上。

3 點透視　景色是鏡頭朝上或朝下拍攝出來的描繪方法

現在我們用相機來拍攝高樓大廈吧。要是和之前一樣，將相機拿成與地面成水平角度去進行拍攝，結果就只能拍到大樓下面的部分。要是距離不夠時，是無法拍到整棟大樓的。

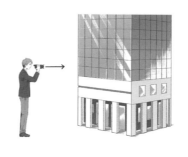
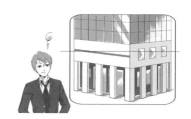

因此，試著將鏡頭的角度朝上拍攝看看。如此一來，除了大樓牆壁會朝著 2 點聚合外，大樓的頂端拍起來也會朝著 1 點越來越窄。

朝著 3 個消失點聚合，這種背景描繪方法就稱之為「3 點透視」。要描繪一個將鏡頭朝上或朝下所拍攝出來的景色時，這是很常用的方法。

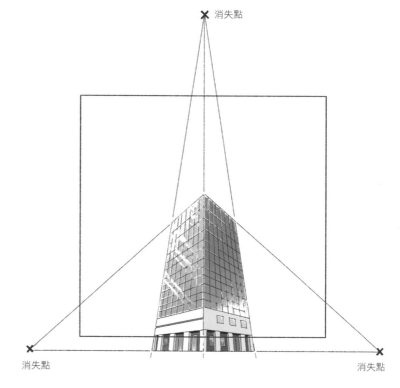

消失點

消失點　　　　　　　　　　消失點

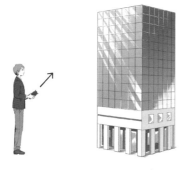

這次試著從高處將鏡頭朝下拍攝大樓看看。在這種狀況，也會形成大樓下端越來越窄的情況。

3 點透視適合高階畫家使用！

在漫畫、插畫背景中最常使用的是 2 點透視，接著是 1 點透視。3 點透視會具有一種動態感的印象，要是用在關鍵場會很有魄力……如果要搭配角色上去，就需要描繪仰視視角（抬頭往上看的狀態）或俯視視角（低頭往下看的狀態）的角色，因此是一種很難隨心所欲去進行使用的描繪方法。而本書的背景素材在刊載上是以 1～2 點透視為中心。

鏡頭位置所帶來的呈現樣貌之差異

依照鏡頭擺放位置的不同，即使映入鏡頭內的事物是一樣的，呈現方式也會有所變化。現在就來看看將鏡頭拿成水平角度的 1 點透視範例吧。

在腰部位置進行拍攝的範例

會看得到桌子的表面。

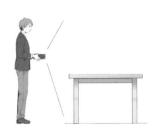

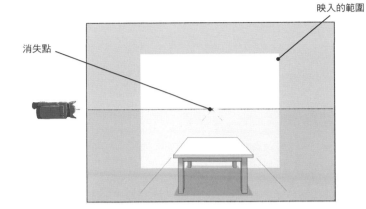

消失點

映入的範圍

在腳底這位置進行拍攝的範例

會看得到桌子的背面。

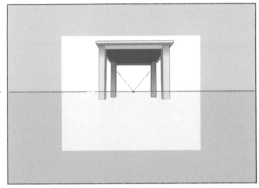

透過事物的呈現樣貌可以知道鏡頭的高度

從消失點水平畫出一條橫線的話，該線條就會是鏡頭高度的參考基準。比這條線還要上面的物品，其位置就會比鏡頭還要高；比這條線還要下面的物品，其位置就會比鏡頭還要低。也就是說，桌子如果在這條線的上面，就代表鏡頭拿的位置是比桌子還低的。

從高處進行拍攝的範例

桌子的表面看上去會很寬廣。

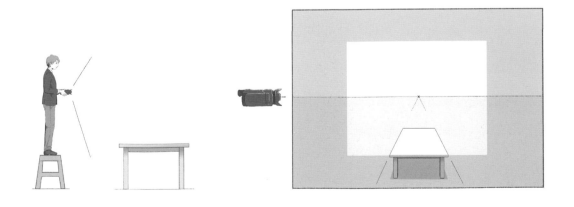

人物與物品的大小比較

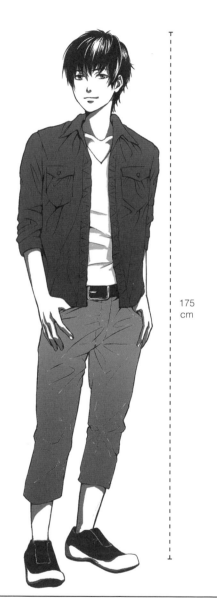

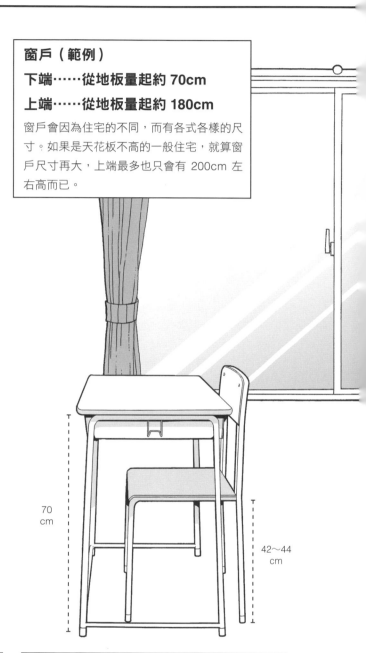

窗戶（範例）

下端……從地板量起約 70cm

上端……從地板量起約 180cm

窗戶會因為住宅的不同，而有各式各樣的尺寸。如果是天花板不高的一般住宅，就算窗戶尺寸再大，上端最多也只會有 200cm 左右高而已。

175 cm

70 cm

42～44 cm

人物樣本（青年）　175cm

雖然也要看個人的喜好，不過青年～成年男性假設成 160 ～ 180cm 應該會比較容易進行描繪。

學校書桌　約 70cm

椅子的椅面　約 42～44cm

書桌的高度會在青年的一半身高之下。而椅面只要記住其高度在青年身高的 4 分之 1 處就沒問題了。

相對於人物，書桌是多大？而門又是多大呢？只要有掌握好身邊物品的一般尺寸，人物和背景就會比較容易搭配。要描繪角色到背景時，如果對尺寸大小很猶豫，就翻開這一頁來看一看吧！

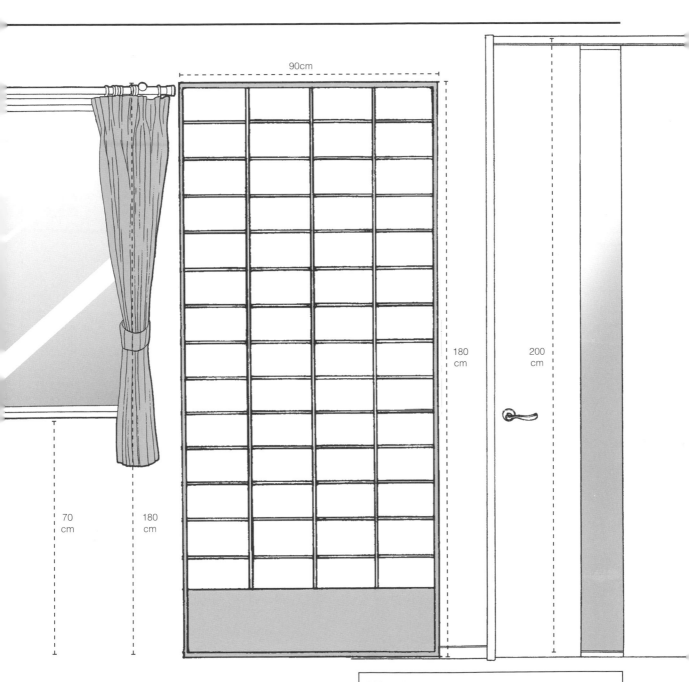

日式拉門　高 180cm×寬 90cm

日式拉門、榻榻米、日式隔門大致上差不多都是這個大小。

門　約 200cm

門也會因為住宅的不同，而有各式各樣的尺寸。比較高的門，居住環境會比較悠遊自在。主流的門大約都在 180～240cm 上下。

屋外

2 層樓建築　約 750cm

雖然會因為設計而有所不同，不過一般的住宅大致上都是這個高度。地面到一樓屋簷前緣的高度約為 300cm 高。

自動販賣機　183cm

自動販賣機會因為製造商跟種類的不同，而在大小上會有所差異，但大致上都是在 180～190cm 上下。據説 183cm 這個尺寸是為數最多的。

道路標誌

地面到標誌下端的高度會在180cm 以上

有時也會因為地區不同跟道路狀況，而有所差異。

車子　150cm

普通汽車大致上都是這個大小。箱型車類型的車身高會略高；跑車類型的車身高則會略低。

人物樣本（青年）　175cm

※人物是站在車子跟房子的前方，所以看上去會稍微大一點。

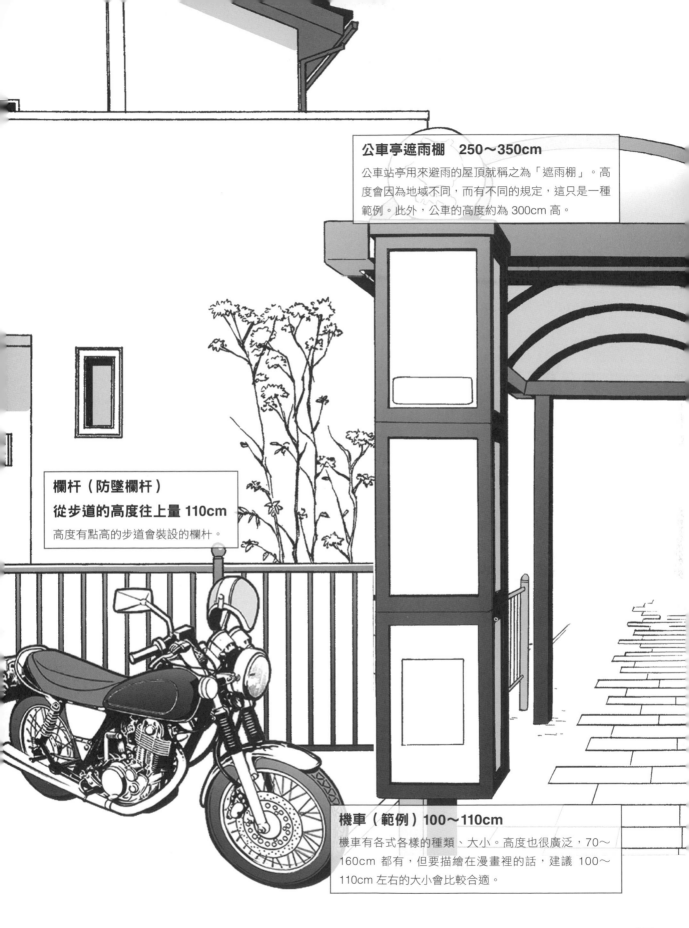

公車亭遮雨棚　250～350cm

公車站亭用來避雨的屋頂就稱之為「遮雨棚」。高度會因為地域不同，而有不同的規定，這只是一種範例。此外，公車的高度約為 300cm 高。

欄杆（防墜欄杆）

從步道的高度往上量 110cm

高度有點高的步道會裝設的欄杆。

機車（範例）100～110cm

機車有各式各樣的種類、大小。高度也很廣泛，70～160cm 都有，但要描繪在漫畫裡的話，建議 100～110cm 左右的大小會比較合適。

小物

麥克風
寬 5cm×高 16cm
標準的麥克風尺寸。也有
細長點跟小型的種類。

文件夾‧百科全書
（A4 尺寸）
寬 21cm×高 29.7cm
收納的文件是 A4 尺寸的話，文
件夾會再大上一點。

手提包
寬 32cm×高 24cm
這是一個差不多剛好可以放
雜誌進去的手提包範例。

智慧型手機
寬 7cm×高 12cm
一隻手也能夠操作的標準機
型，差不多就這個尺寸。

電腦螢幕
寬 34.5cm×高 25.9cm
※液晶部分的尺寸
這是 17 吋螢幕的範例。寬高的比率
一般為 4：3 和 16：9。

一名青年的手掌大小 19cm
女性的手會再小一點，似乎 17～18cm
的人比較多。

※記載於這裡的尺寸大小都只是一種舉例。會因為製造廠商跟統計資料的不同而有所差異。

背景素材的使用方法

本書收錄的背景素材，全部都可以用「貼的」使用。無論是個人興趣的插畫，還是同人誌・商業誌皆可使用。現在就來看看具體的使用方法及順序吧！

如果是傳統作畫（手繪原稿）

以影印機影印本書的背景頁面，或是用印表機列印附贈DVD 的背景檔案。接著先重疊在自己想張貼的部分上，確認尺寸吻不吻合。

於列印出來的背景其背面，塗上 Paper Cement 這種接著劑，並使其乾燥。Paper Cement 是美術社都有販賣的物品，特徵是直接塗上去也不會導致紙張皺巴巴的。如果背景是一張小擷圖，那用口紅膠也是 OK。

將背景放在原稿上面，用美工刀割下需要的部分。

拿掉不需要的部分，並讓原稿和背景確實貼合在一起就完成了。

噴墨印表機最好避免使用為佳

如果要貼在傳統手繪原稿上使用，建議使用影印機或是雷射印表機且只用黑色墨水列印出來的背景。要是使用噴墨印表機所列印出來的背景貼在傳統手繪原稿上，有時列印出來的會產生模糊跟缺印。

如果是數位作畫

這是『CLIP STUDIO PAINT』的範例。在其他軟體下也能夠使用。

①

點開附贈 DVD-ROM，並開啟想要使用的背景（psd 檔案）。直接在背景檔案上面疊上新的圖層來進行描繪也可以，不過如果想要使用上更加方便一點，就將背景線圖登錄在「登記素材」裡面。

②

簡單易懂的檔名　　　　　　　選擇存檔位置

選擇「線圖」的圖層，並點擊工具列的「編輯」→「登記素材」。取一個簡單易懂的素材名稱（這裡是取名為水邊），接著於素材存檔位置隨意選擇一個地點（這裡是選擇圖像素材→插畫），並點擊「OK」。

③

素材面板

素材面板會顯示背景線圖。開啟想要張貼的背景圖像檔案，並將背景線圖的圖示拖放到該處。

④

點選工具列的「編輯」→「變形」→「放大・縮小・變形」調整位置跟大小，並以選擇範圍跟橡皮擦等工具擦掉不要的地方，作畫就完成了。

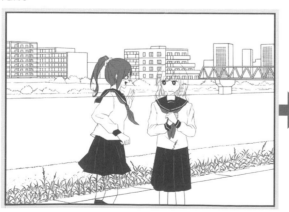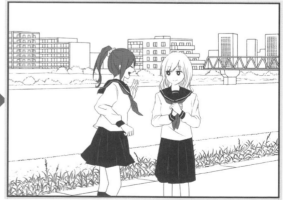

1章

使用起來最為輕鬆！

簡單背景&姿勢

輕鬆・方便的
簡單背景使用方法

不擅長透視法的人
就試著使用「簡單背景」吧！

描繪背景會使用到名為「透視法（遠近法）」的技法。
P10～13 的解說也是透視技法的一部分，但有很多專業術
語且很難上手是其難處所在。「1 點透視」「2 點透視」
「3 點透視」「消失點」……，因為會出現很多艱澀詞彙，
相信也會有人覺得很厭煩吧。

> 水平視線
> 2 點透視　　1 點透視
> 遠近　　消失點
> 透視法
> **好難！**

> **這種的話我好像也會用！**

因此在這個章節裡，我們聚集了一些不用學透視法也能夠輕
鬆運用的「簡單背景」。這些如同舞台道具般的「佈景」背
景，幾乎不會有景深感。所以在使用上能夠不用去理會透視
法。

▌簡單背景的優點

如果是「簡單背景」，就算正常視角下的角色（水平視角）也會顯得十分相襯。此外，簡單背景和有景深的背景相較之下，醒
目感會略為薄弱。你也可以輕鬆創作出一幅「背景是配角，角色是主角」的插畫。

> 就算不會畫
> 這種視角……

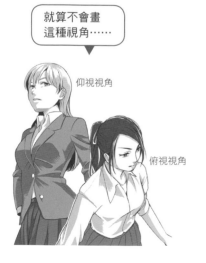

仰視視角

俯視視角

> 這種視角就 OK 了！

水平視角

主角

使用方法的訣竅

角色的突顯方法

這是將角色和背景素材搭配的範例。白色牆壁的前面站著一名青年。光這樣就足夠讓人視之為一幅插畫了，只不過角色的醒目感看上去有點薄弱。這時只要再下一點工夫，角色就會更加地搶眼。

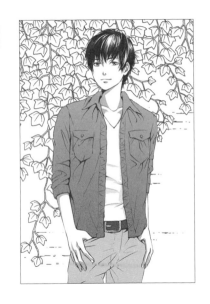

①在角色周圍加上白邊

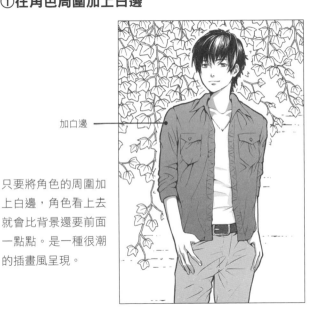

加白邊 ——

只要將角色的周圍加上白邊，角色看上去就會比背景還要前面一點點。是一種很潮的插畫風呈現。

②讓陰影落在角色的背後

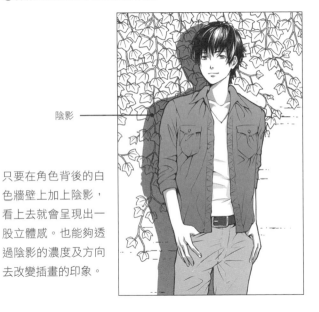

陰影 ——

只要在角色背後的白色牆壁上加上陰影，看上去就會呈現出一股立體感。也能夠透過陰影的濃度及方向去改變插畫的印象。

呈現出季節感

比方說，是一張青年從窗戶探出頭來的插畫。只要在其後面加上自然物件，就能夠呈現出季節感。就算不去理會遠近感，只是直接張貼上去，也還是會呈現出那種氣氛感覺。

有春天的感覺！

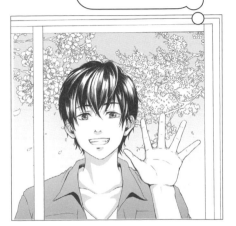

應該是秋天吧！

01 有椅子的背景

光是描繪一個坐在椅子且身心放鬆的角色，就能夠創作出一幅富有氣氛的完整插畫。試著配合角色的性格去調整椅子的坐法吧！

簡約風的椅子 1

坐在椅子上的姿勢，只要先讓屁股跟椅面相接起來，再抓出全身的形體，就可以比較容易描繪出來。

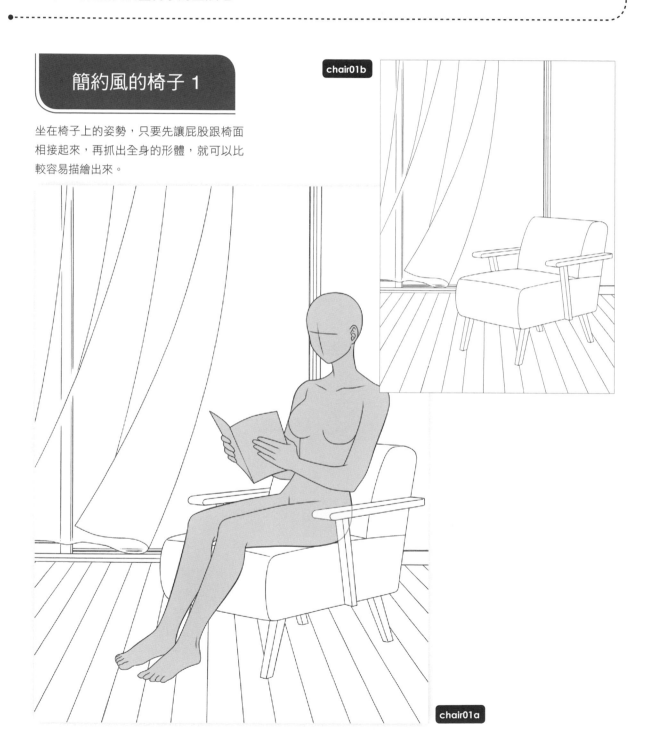

chair01b

chair01a

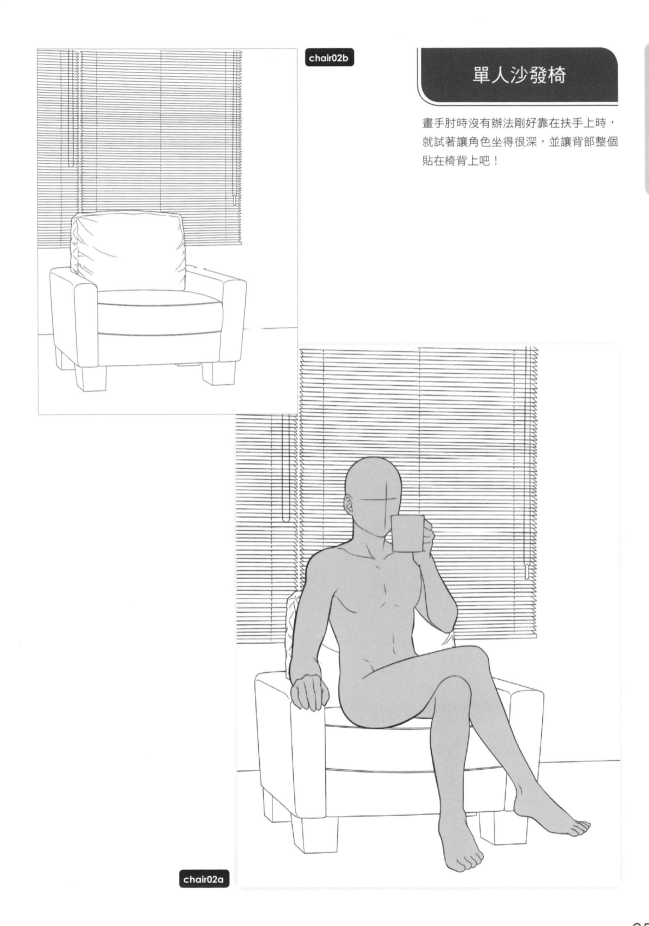

單人沙發椅

畫手肘時沒有辦法剛好靠在扶手上時，
就試著讓角色坐得很深，並讓背部整個
貼在椅背上吧！

chair02a

豪華風的椅子

椅子的椅面寬度約 45～50cm。腰部和椅子
之間的空隙，不要畫得太寬，也不要太窄。

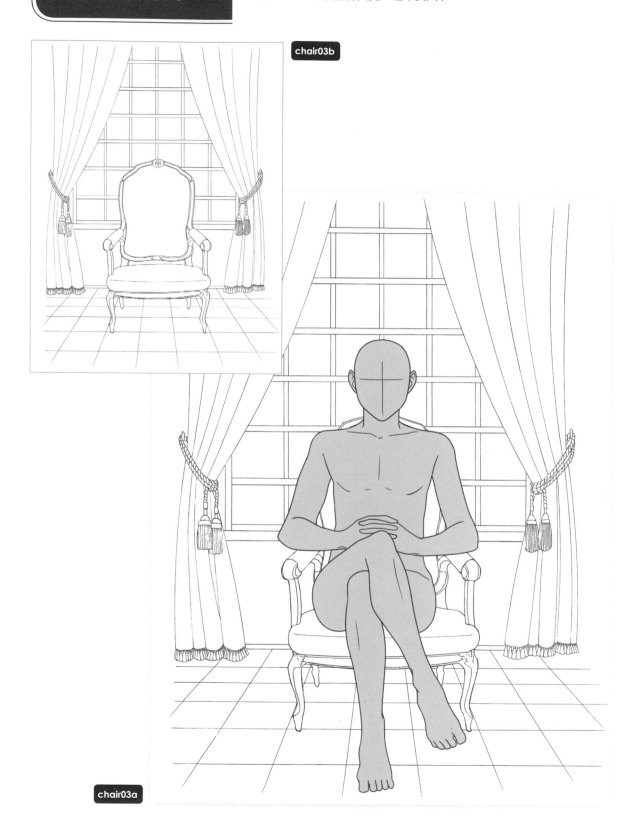

chair03b

chair03a

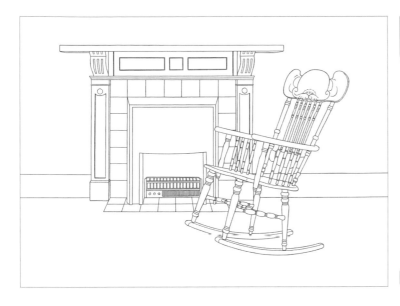

搖椅

在溫暖的暖爐旁擺上一張搖椅。近年來除了燃燒煤炭跟木柴的暖爐外,也有電氣式的暖爐。

chair04b

chair04a

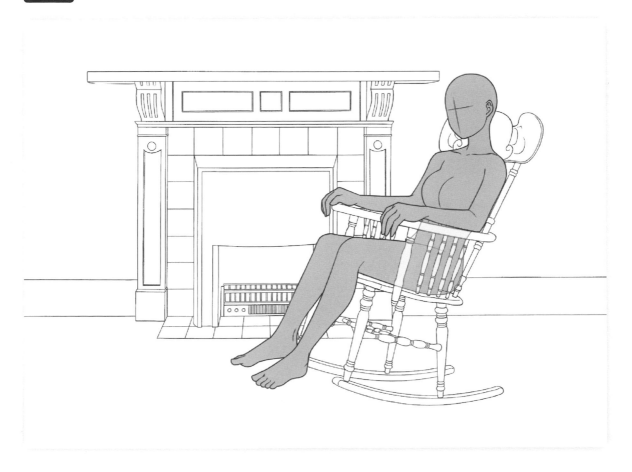

休閒風的沙發

扶手不硬，所以可以橫躺著。感覺很適合那種因工作以及煩惱造成身心疲憊，整個人躺下去的場面。

sofa01b

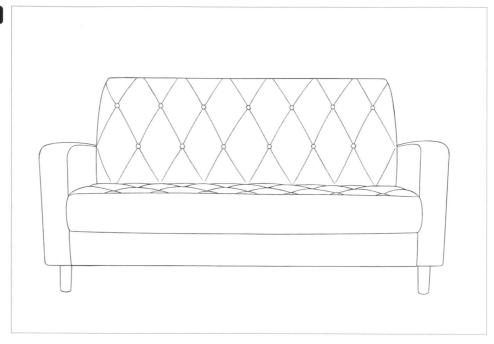

sofa01a

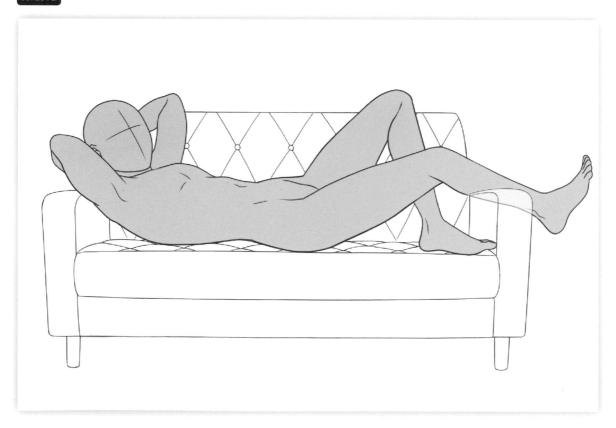

sofa02b

簡約風的沙發

試著配合 2 位角色的關係性，去改變沙發的設計吧！

sofa02a

華麗風的沙發

因為沙發的椅面很寬大，所以跟椅子相比之下，在坐法上能夠方向坐得斜斜的或是姿勢很隨意。

sofa03b

sofa03a

一種羅曼蒂克的愛情方程式即將展開的預感……？

30

sofa04b

無腳沙發

無腳沙發因為沒有支撐腳,所以沙發的椅面高度會變得非常低。要考量到沙發的椅面高度去決定角色的腳如何擺放。

sofa04a

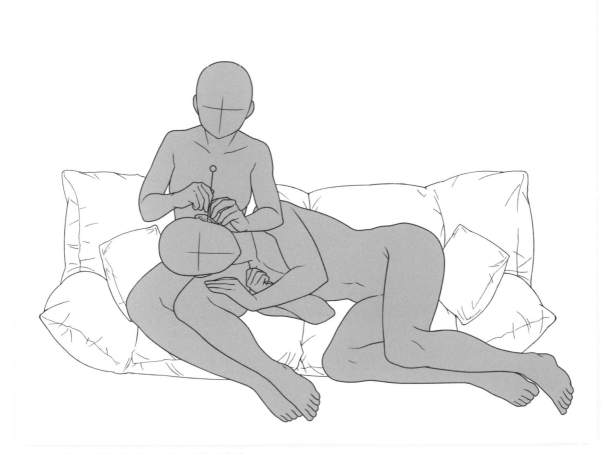

無腳沙發很適合輕鬆悠哉的空間、情節及情境。

豪華風的椅子（半側面）

chair03vb

這是從半側面觀看 P26 椅子的模樣。與正面相比之下，會是一種在威嚴感和光明磊落氣氛上較為柔和的運鏡。

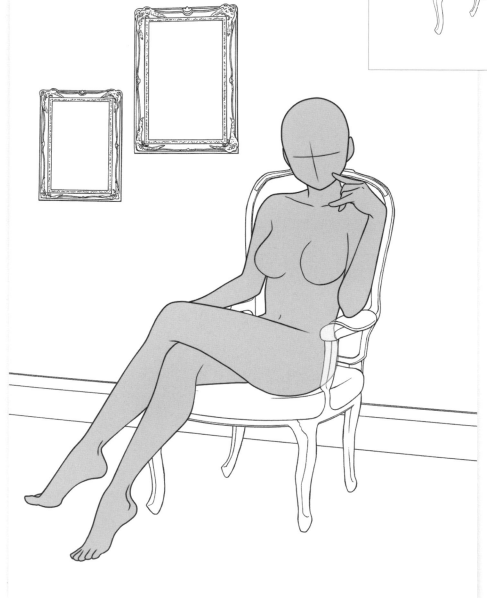

chair03va

sofa01vb

休閒風的沙發（半側面）

描繪面向半側面的沙發跟椅子時，要讓「膝蓋背面」貼著椅面，並要注意別讓膝蓋背面陷入到沙發的椅面裡。

sofa01va

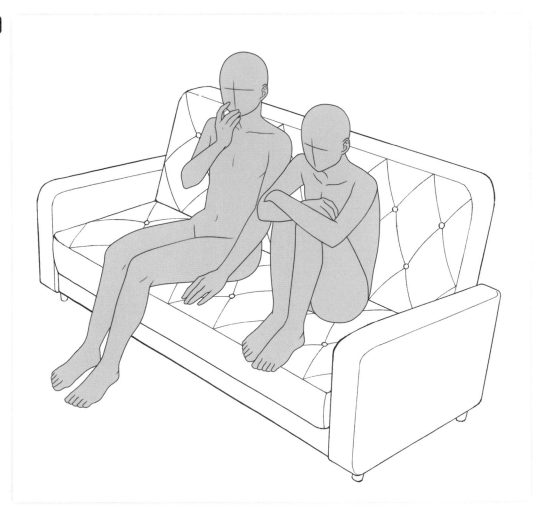

33

02 窗戶

試著配合自己想要描繪的場景，如在窗外描繪一些可以感受到四季的樹木或是描繪出天空的模樣，去進行作畫上的調整吧！

簡約風的窗戶

站在窗戶邊放鬆身心。如果是一個身高很高的男性，也可以讓他的屁股靠在窗戶的框架上。

window01b

window01a

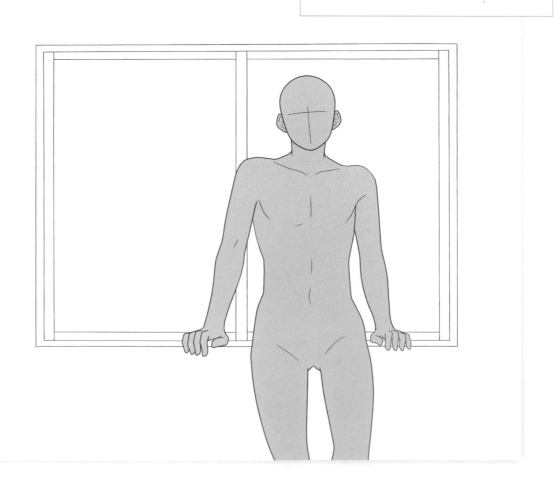

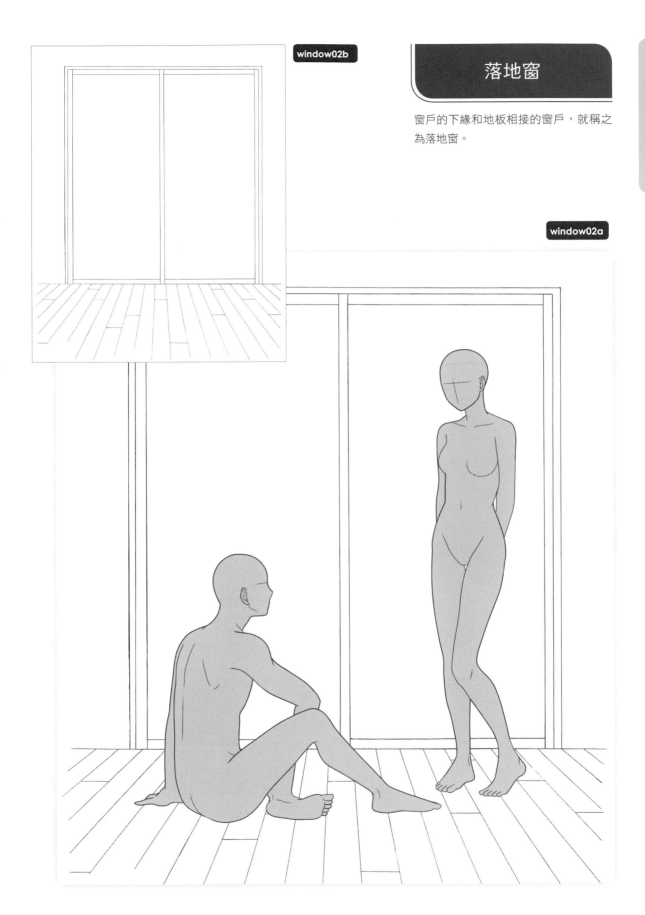

window02b

落地窗

窗戶的下緣和地板相接的窗戶,就稱之為落地窗。

window02a

飄窗

這是一種在日本不常看到，但在歐洲
很常見的窗戶造型設計。

window03b

window03a

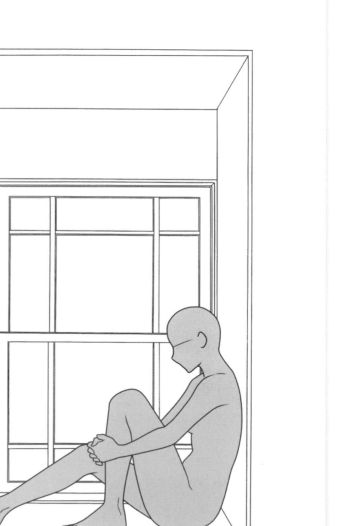

雙扇窗

window04b

window04a

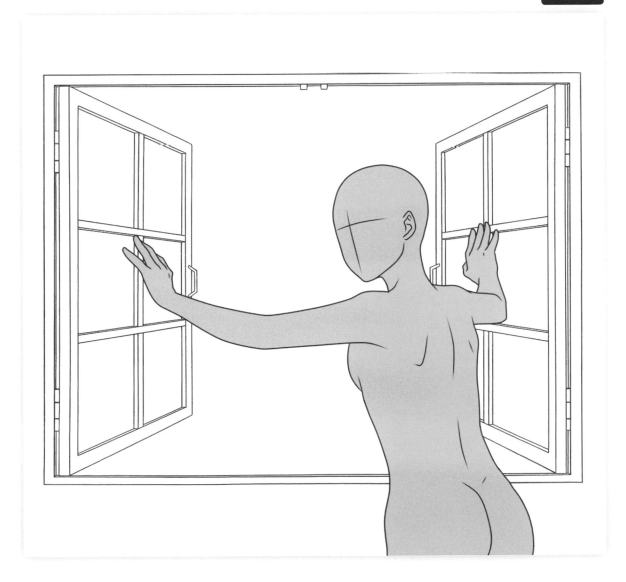

花窗玻璃

這是一種不大的窗戶,約只有一扇窗大
的花窗玻璃。

和風窗戶

這是一種可以從兩側關上拉門的設計。

38

window07

西洋風的窗戶 1

這是一種高度高達 2.5m 左右的巨大窗戶。

window08

西洋風的窗戶 2

這也是一種巨大的窗戶。通常會裝設在天花板很高的房間裡。

03 牆壁

即使不描繪出有景深的背景，也是會有很亮眼的牆壁背景。根據牆壁種類的不同，能夠呈現出諸如角色在裝模作樣、都市般的氣氛和荒廢的城鎮等等各式各樣的風貌。

白色粉刷的牆壁

地錦纏繞其上的白色牆壁。也可以擦去地板線條當成一種表面紋理來使用。

wall01b

wall01a

真正的無粉刷上漆的水泥牆有施工上的相關規定，若是沒有建築知識，要正確地描繪出來會是一件很難的事情。在漫畫跟插畫當中，描繪無粉刷上漆風格的塗裝處理以及印刷壁紙，相信應該會比較保險吧。

無粉刷上漆的水泥牆

wall02b

wall02a

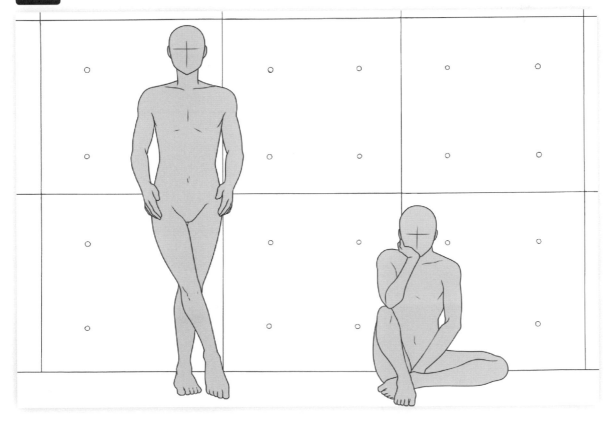

石磚牆壁

也可以試著使用圖像加工軟體的「自由
變形」工具，讓牆壁產生扭曲或是營造
出景深感。

wall03b

wall03a

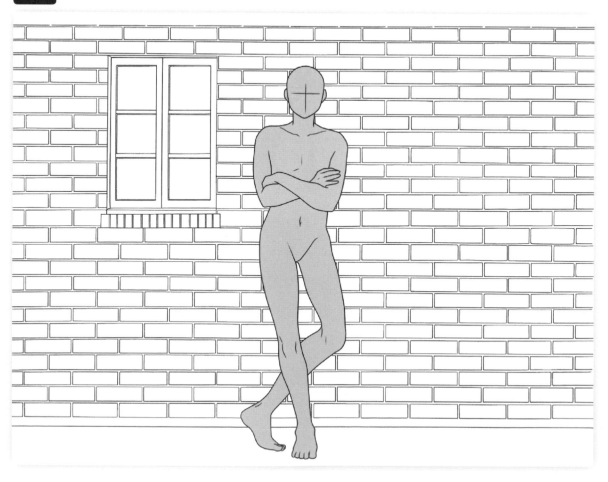

wall04b

wall04a

04 門

關起來的門，會有一種好像房間內隱藏著一則故事的印象。而敞開的門則是會讓人感覺故事將要開始了。設計上更是各式各樣，從簡約風到華麗風都有。

關起來的門

門把的高度，主流約是在 90cm 左右。是一個只要站著的人稍微抬起手就碰得到的位置。

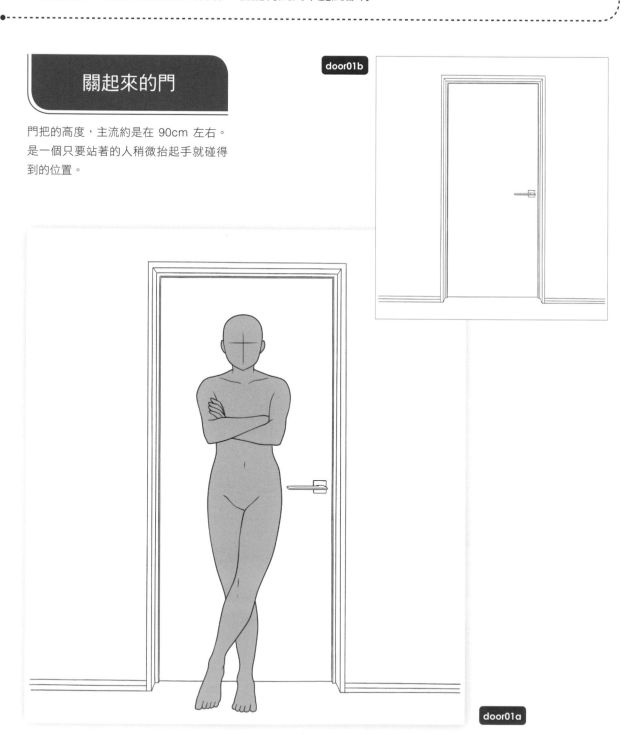

door01b

door01a

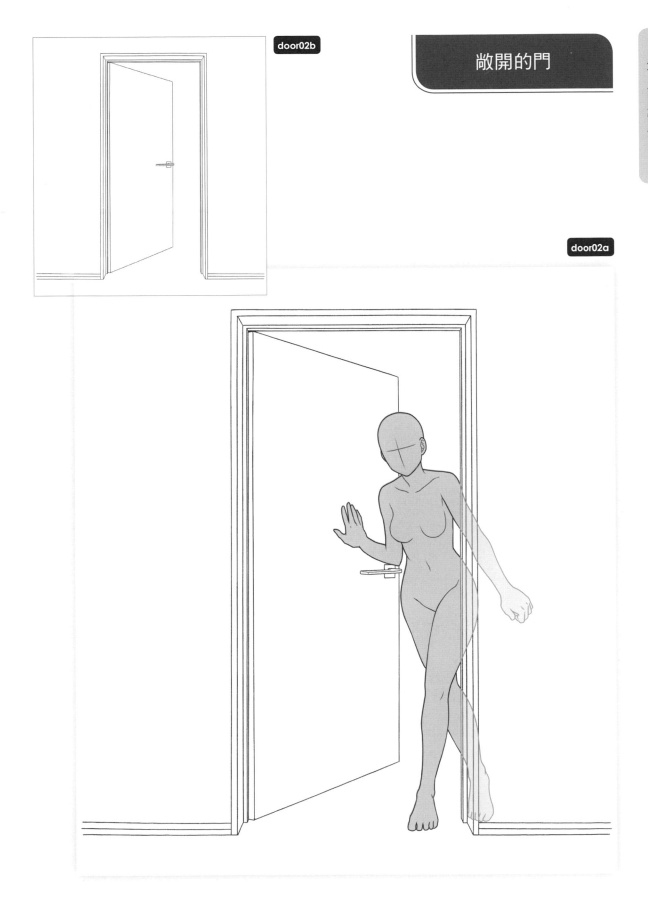

1章 簡單背景

門

door02a

現代風的門 1

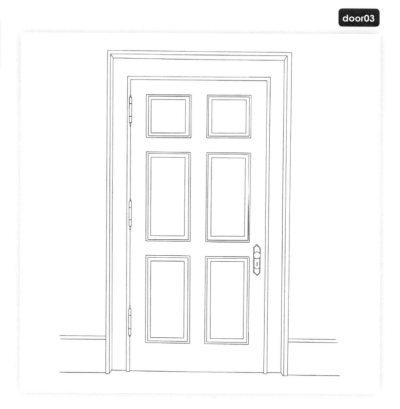

現代風的門 2

有嵌入花窗玻璃的門。

46

door05

西洋風的門 1

door06

西洋風的門 2

這是一種有很多細部刻畫的門，所以也很推薦用在插畫的背景上。

05 圖像背景

不拘泥於遠近法，自由擺放物件的圖像背景。很適合用在漫畫的開頭頁面以及一張完整的插畫當中。

方格圖樣

這個圖像背景會在圖的中心營造出一個空間。只要將人物角色描繪在這個空間上，就會顯得很有協調感。

image01b

image01a

鎖鏈和十字架

image02b

image02a

齒輪

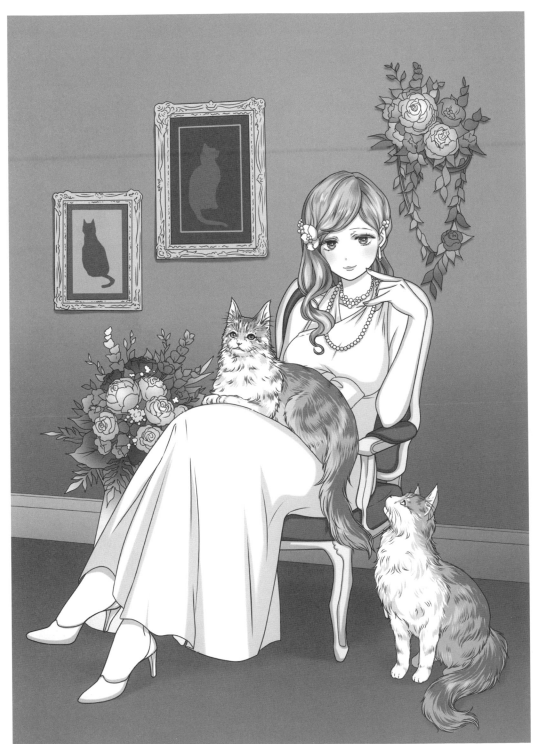

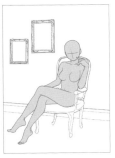

使用素材：chair03v

這張插畫是從貓腳椅子獲得靈感，進而試著將有一副貓臉的女性，飼養的貓咪（緬因貓）以及畫框的圖畫，全部透過「貓」來進行統一。因為我個人想要將背景中的花跟貓咪的毛髮模樣刻畫出來，所以相對的有將女性的服裝刻畫控制得較為簡約。

輕鬆描繪出小物品的方法

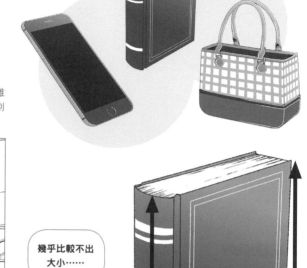

漫畫角色把玩一些小物品，如智慧型手機、書本跟包包等等的場面，意外地很多。現在我們就來思考一下這些小物品的描繪方法吧！

映入到人眼裡的事物，越在前方會越大，越在後方則會越小。話雖如此，假如該物品很小，那就幾乎看不出在前方跟在後方的差別了。

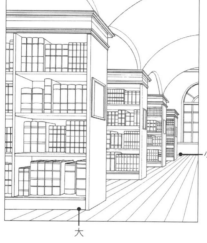

> 前方的確比較大！

小

大

> 幾乎比較不出大小……

小

大

因此，小物品只要描繪成「不管前方後方都一樣大」，那就會很簡單了。只要描繪出一個平行且不會朝著消失點縮聚的格子狀空間，再用一種像是把物品放在格子空間上的感覺去描繪出物品，就可以很輕鬆地描繪出來。智慧型手機跟菸包這一類小物品，運用這個方法描繪的話，就會形成一種很自然的印象。

1.粗略抓出形體

畫成相同長度

2.放上格子進行調整

畫成呈平行狀態

3.描繪出細部

2章

故事要開幕了！

室內背景&姿勢

解説 | 室內背景的使用訣竅

人物角色的擺放

描繪複數的角色

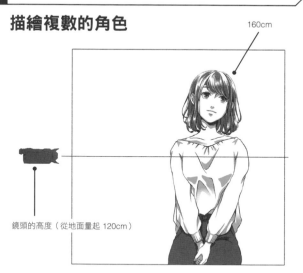

一開始我們先在一個全白的背景上，思考一下角色如何擺放吧。這是一個拍攝一名身高 160cm 左右的女性範例。攝影師將相機拿成與地面成水平角度，並擺在大約 120cm 高的位置上。

追加角色時，要意識到「鏡頭的高度」。在這個畫面當中，有碰到代表鏡頭高度這條橫線的事物，全部都會有 120cm 高。比方說，一開始的女性其肩膀下面一帶為 120cm 高。而要追加角色時，只要描繪成該角色肩膀下面一帶會碰到這條橫線就可以了。

描繪室內的角色

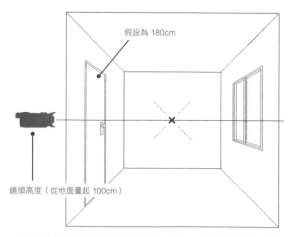

一開始先從背景中找出作為尺寸大小參考基準的事物。比方說，假設一般房間的門是 180cm 高。如此一來，門的一半高度就會是 90cm。而代表鏡頭高度的橫線，是在門的一半還要再上面一點，所以鏡頭高度大約就會是 100cm。

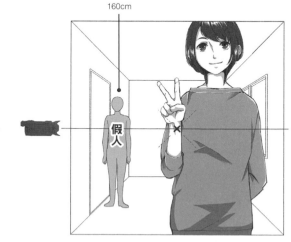

在離門很近的地方，暫時先放上一個假人人物。因為門是 180cm 高，所以身高160cm 的角色就只要描繪得比門還要小上一點就行了。描繪出來一看，代表鏡頭高度的橫線有碰到假人人物的胸部。之後只要在描繪追加角色時，讓代表鏡頭高度的橫線碰到角色的胸部就 OK 了。

切下背景使用

依照背景素材的不同，有時描繪的是一個相當寬廣的空間。這種時候，也可以截取局部畫面使用。

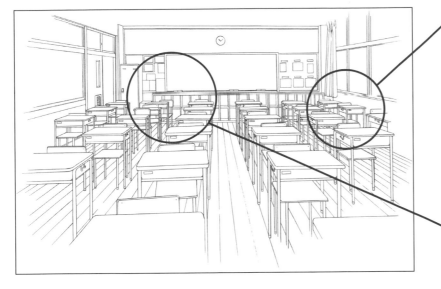

比方說只要截取靠窗的部分，就能夠描繪出這樣一個場景。

這是截取教室正中央的範例。

使用仰視視角・俯視視角的室內背景

要是已經熟悉如何使用背景素材了，那請大家務必也要去運用看看仰視視角・俯視視角的背景。這些背景可以創作出一幅更具景深感的插畫。

俯視視角

從高處將鏡頭朝下的話，就會形成一種俯視視角的背景。是一種適合用來傳達角色與周圍狀況的構圖。

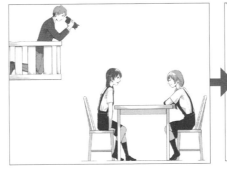

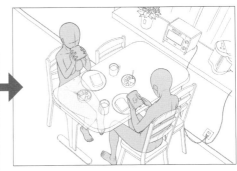

仰視視角

從低處將鏡頭朝上的話，就會形成一種仰視視角的背景。適合用於想要呈現光明磊落的印象時，以及想要強調高低上下的場面上。

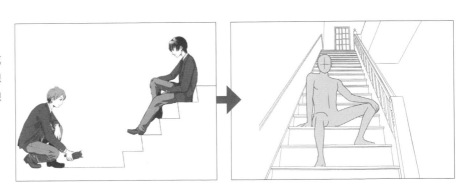

06 男性房間

一間很簡樸，似乎只有一位學生起居的房間。試著調整牆壁的海報跟小物品，呈現出居住者的個性吧。

全景

這是真實的「學生單人房」構思圖。也可以加上一些小物品畫成自己原創的背景。

room_m01b

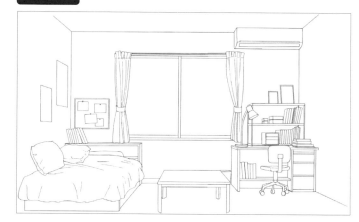

room_m01a

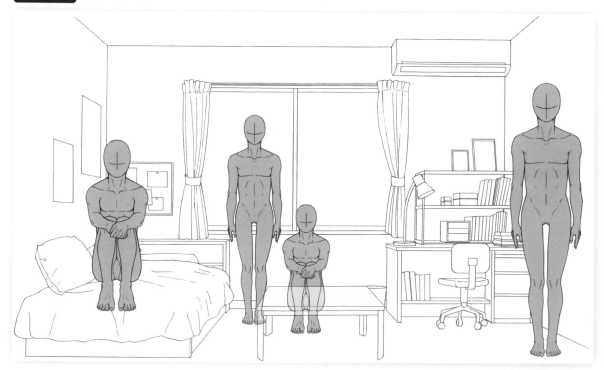

room_m02b

room_m02a

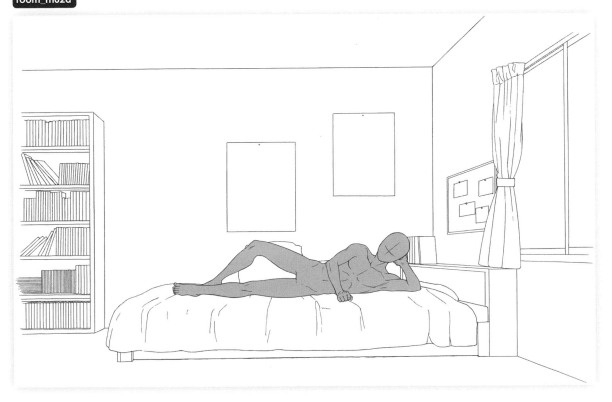

比起房間全景，家具的描寫會變得更加細膩。只要確實描繪出桌上的物品，視線就會集中在角色的手上。

room_m03b

room_m03a

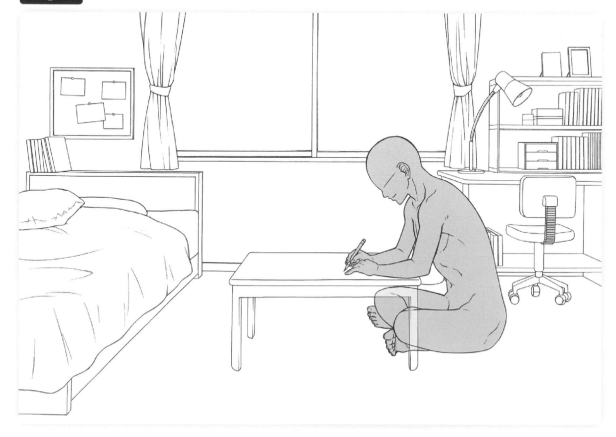

以俯視視角描繪人物角色是一件蠻難的事情。描繪時讓角色的頭部大小一樣大，就會很有感覺。

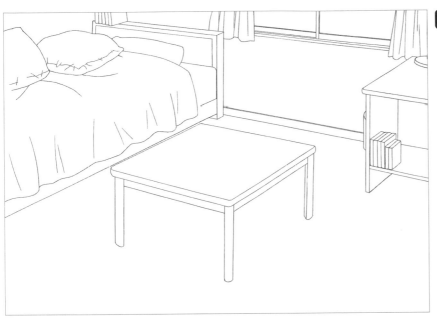

room_m04b

room_m04a

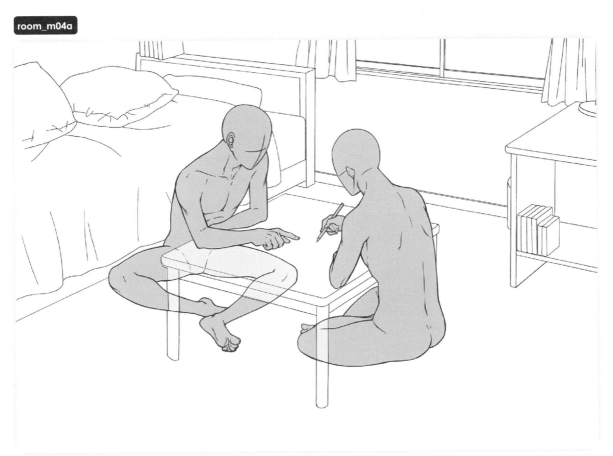

07 女性房間

在花俏家具包圍下的房間，有一種好像有一位很喜歡時髦、可愛事物的女生在這裡起居的感覺。

全景

room_w01b

帶有些許幻想風的女孩子房間。是一種重視可愛感，更甚於生活感的背景。

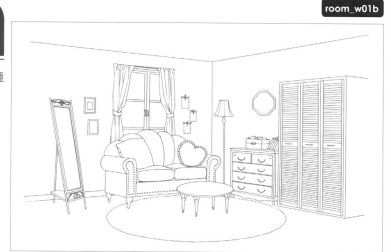

room_w01a

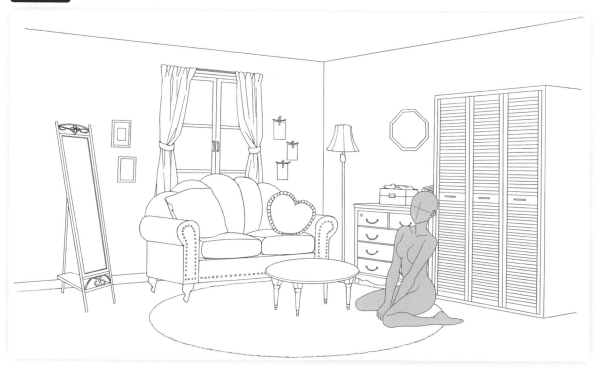

人物角色的姿勢也配合背景畫得可愛點
的話，就會顯得很亮眼。

沙發

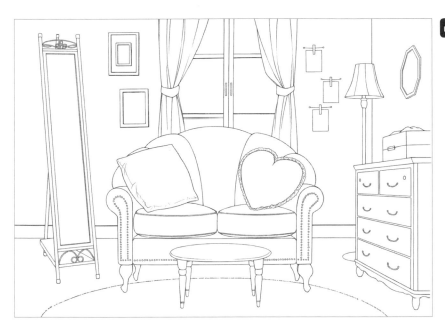

room_w02b

room_w02a

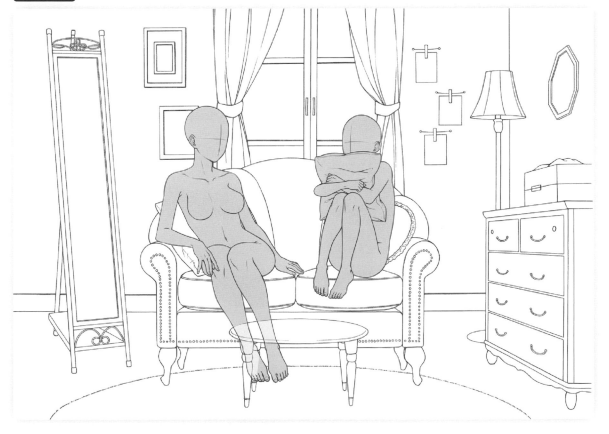

2章　室內背景

女性房間

61

room_w03b

room_w03a

桌子（俯視視角）

room_w04b

room_w04a

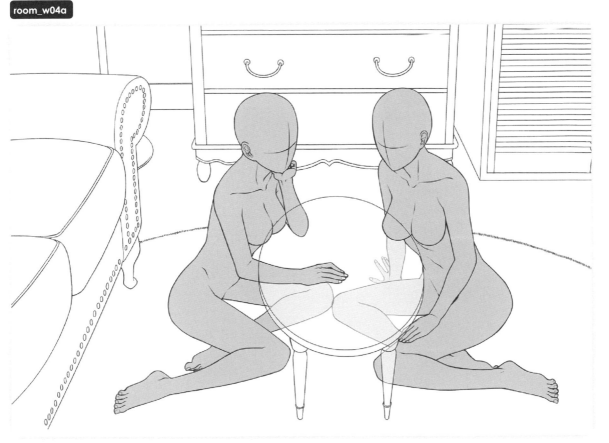

08 客廳

用來放鬆身心的地點——客廳。悠閒地看看電影、讀讀雜誌，帶著放鬆氣氛的姿勢會很適合這個背景。

全景1‧2

具有景深感，帶著複雜形狀的全景。重點在於要考量到被物品遮住的「地板」，再將角色突顯出來。

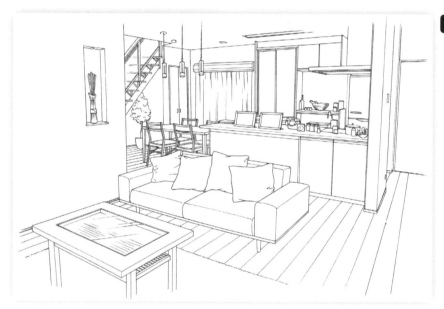

living01

living02

身體被沙發遮住的地方，先用草圖描繪
一次後再描繪線圖的話，角色作畫就會
顯得很自然。

living03b

living03a

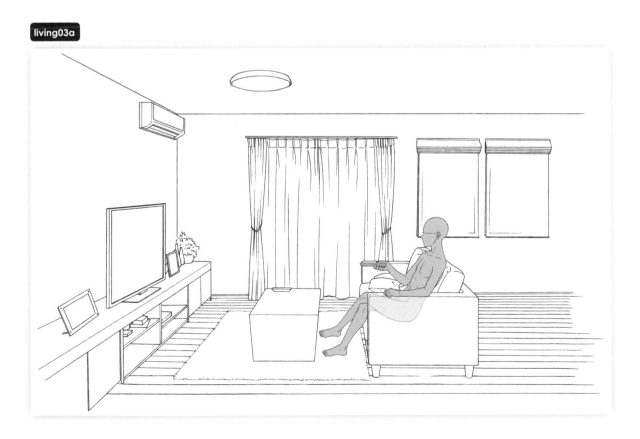

沙發

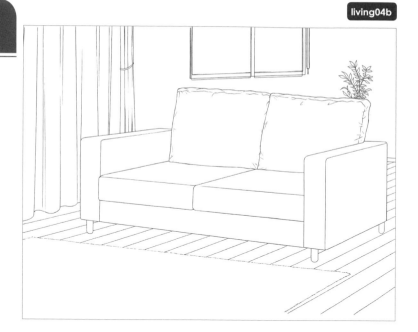
living04b

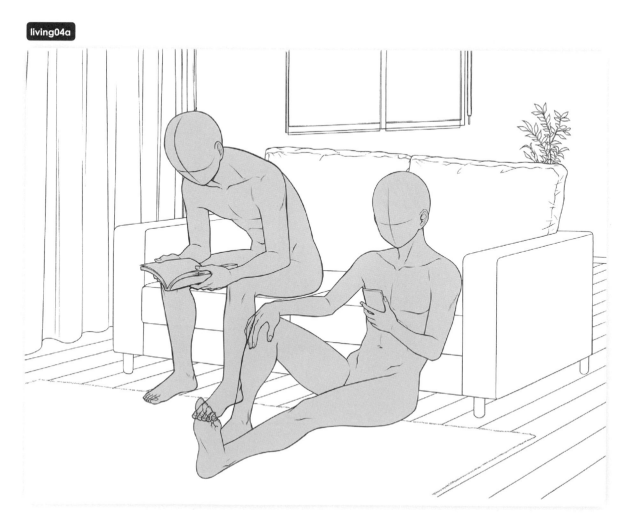
living04a

描繪時，需注意人物角色身體的什麼部位和沙發跟地板相接在一起，即能形成一幅具有立體感的圖。

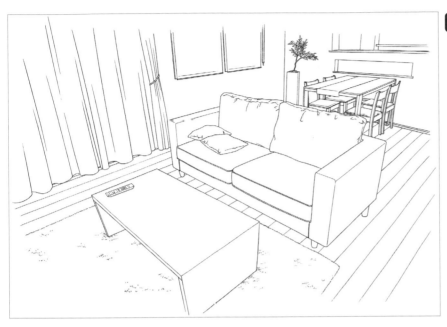

living05b

living05a

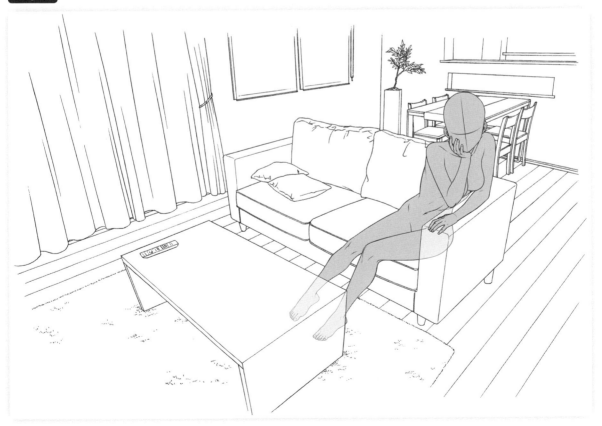

09 用餐室

用來吃飯的地點——用餐室。也可以加上一些帶有生活感的日常用品。這裡所刊載的是開放式廚房，兼具廚房與餐廳的功能。

全景 1・2

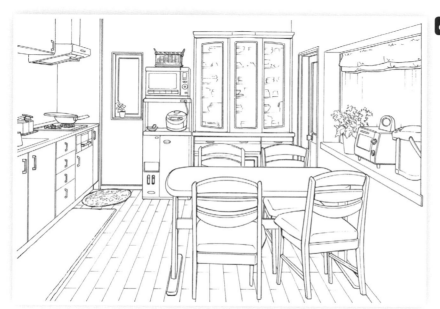

dining01

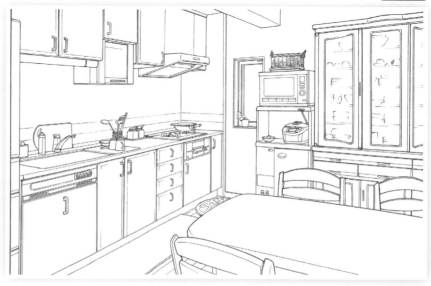

dining02

要是將人物角色的腳畫成擺在椅腳裡面，腳跟會浮空起來。

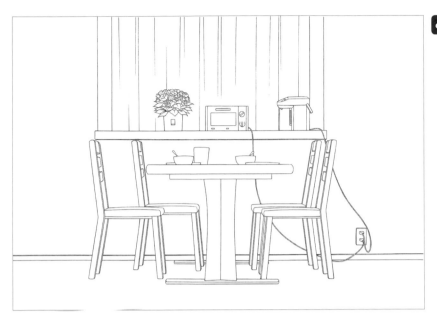

dining03b

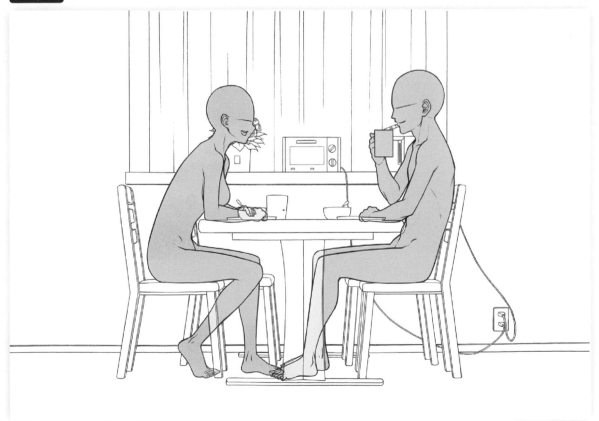

dining03a

餐桌（俯視視角）

這是一種難度很高的構圖。只要描繪時，讓屁股確實貼在椅面上，角色看上去就會顯得很穩定。

`dining04b`

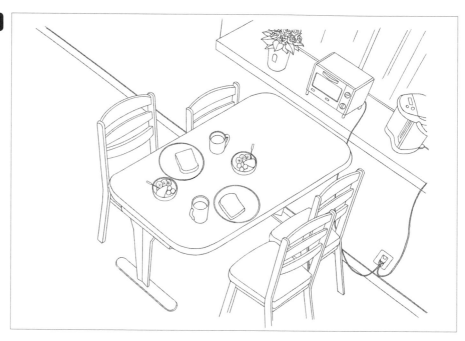

`dining04a`

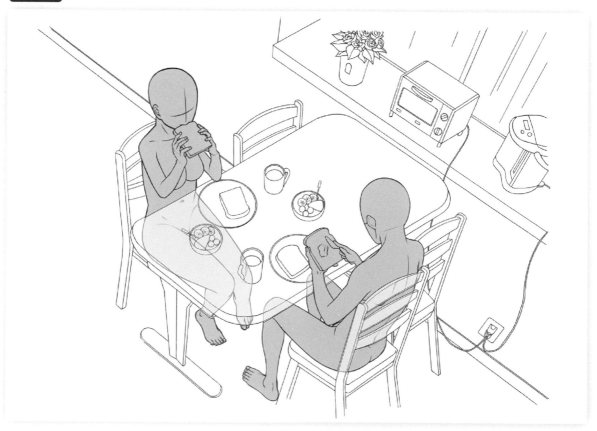

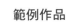

範例作品　描繪一幅可以呈現出
故事跟氣氛的情境

插畫家：MRI

透過早餐時光，呈現出存在於平凡無奇日常生活中的幸福。明明不是才剛開始交往，而是在一起很久了，卻能感受到一股幸福。這幅插畫就是要呈現出這種讓人羨慕不已的兩個人。男女雙方皆有稍微變動了一下姿勢，呈現出個性上的差異。女性是透過稍微前傾的姿勢，並使嘴巴整個張開來，讓人能夠一眼看去就知道個性很開朗。

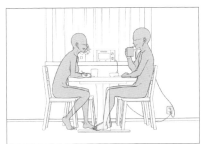

使用素材：
dining03

10 居住空間的各種不同變化

這裡刊載一些西洋風的房間跟樓梯居住空間的各種不同變化。試著配合房間的氣氛,對角色的服裝跟姿勢下工夫調整吧!

西洋風 1

room_v01b

room_v01a

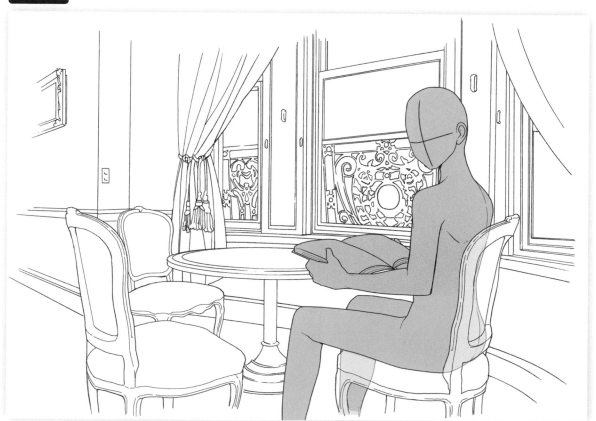

使用這個背景的插畫創作過程刊載於 P164

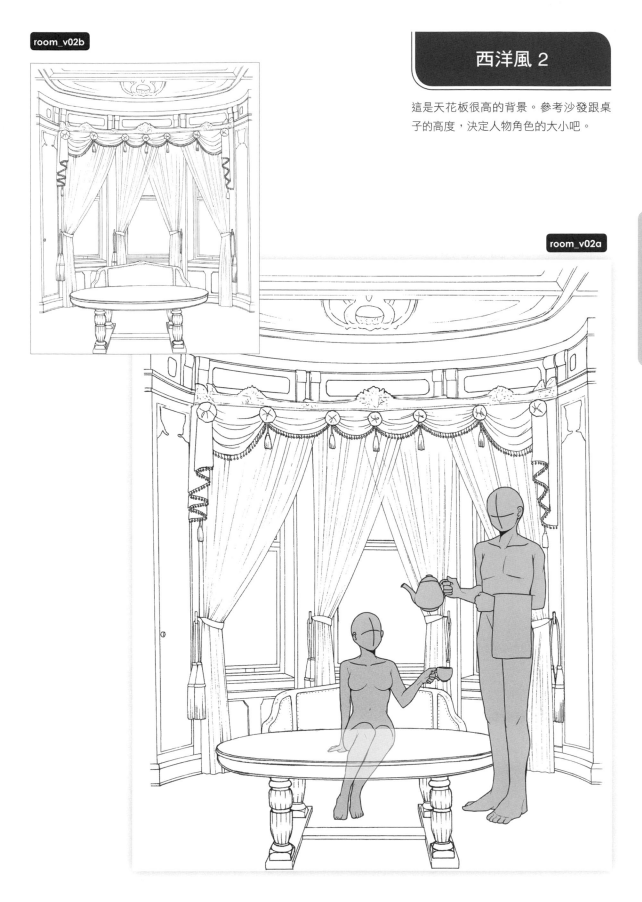

room_v02b

room_v02a

這是天花板很高的背景。參考沙發跟桌子的高度,決定人物角色的大小吧。

2章 室內背景

居住空間的各種不同變化

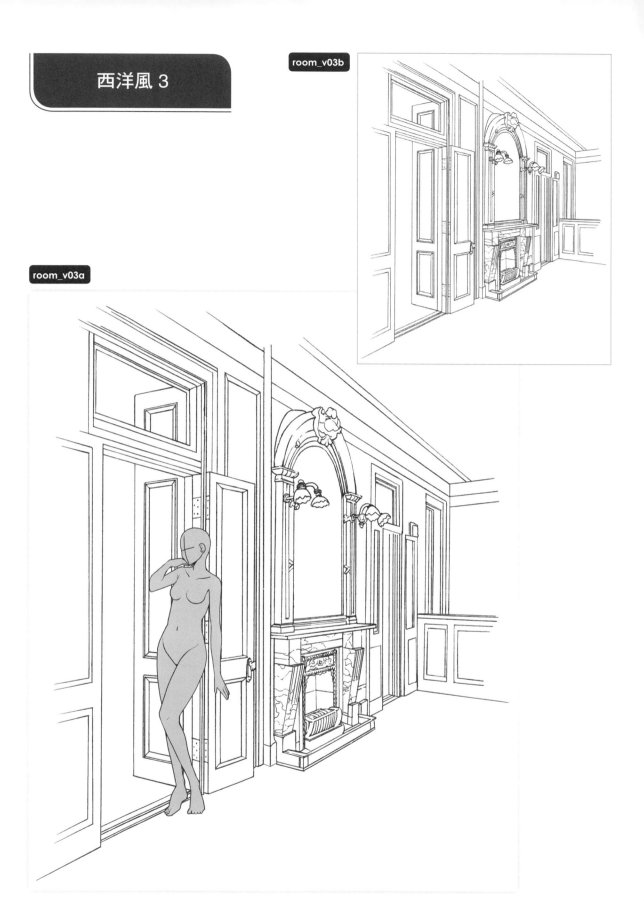

西洋風 3

room_v03b

room_v03a

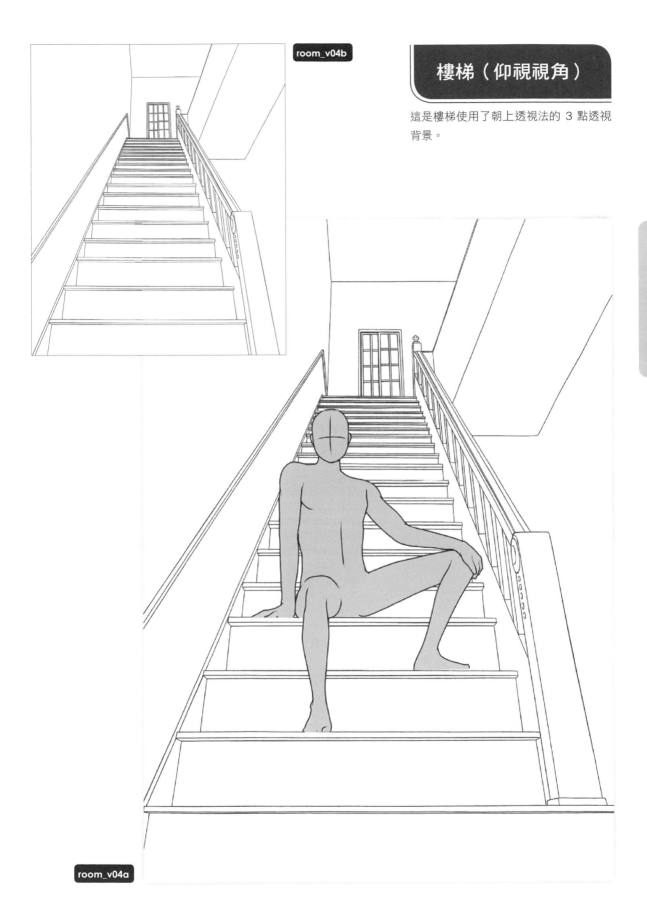

room_v04b

這是樓梯使用了朝上透視法的 3 點透視背景。

2章　室內背景

居住空間的各種不同變化

room_v04a

11. 臥房

臥室作為休息的場所那是不用說了，同時也是一個情侶親熱場面不可或缺的空間。透過寢具設計上的不同，就能夠將旅館、豪宅、情人的家……等不同的情境區分出來。

普通的床 1・2

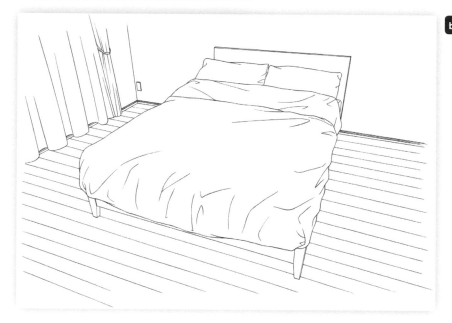

bed01

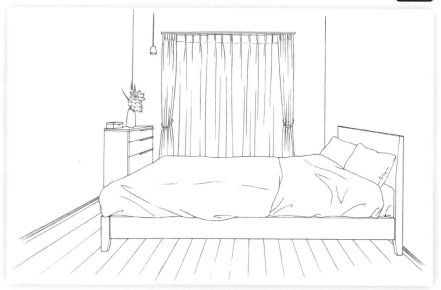

bed02

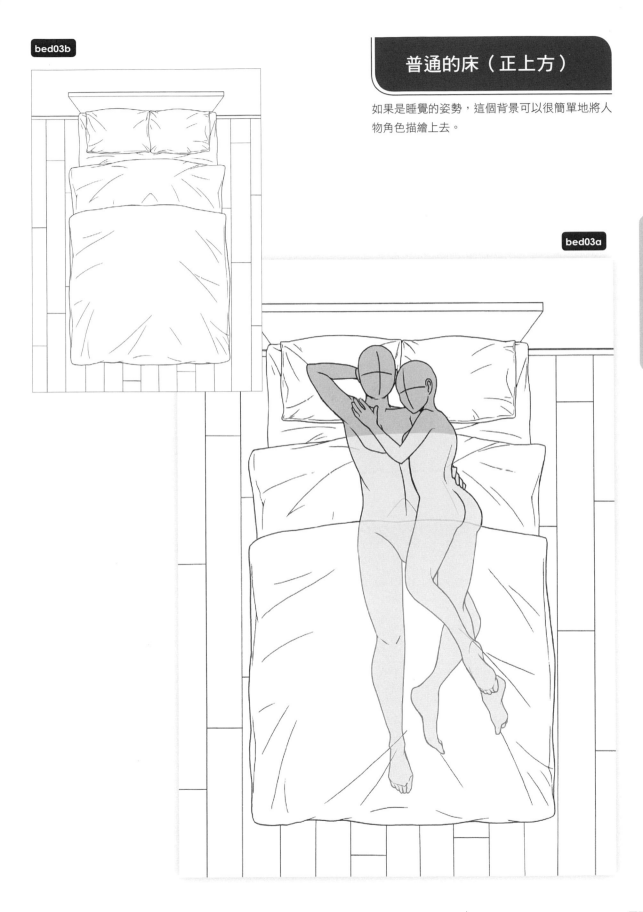

普通的床（正上方）

如果是睡覺的姿勢，這個背景可以很簡單地將人物角色描繪上去。

bed03a

臥房

普通的床（半側面）

人物角色的下沉感，是透過寢具的皺褶描繪出來的。

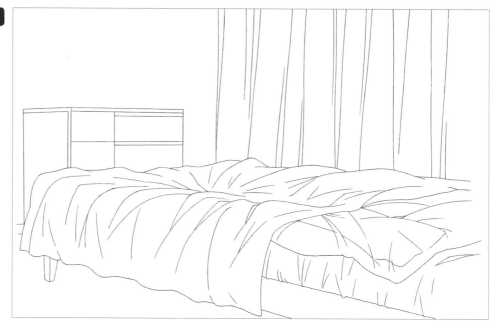

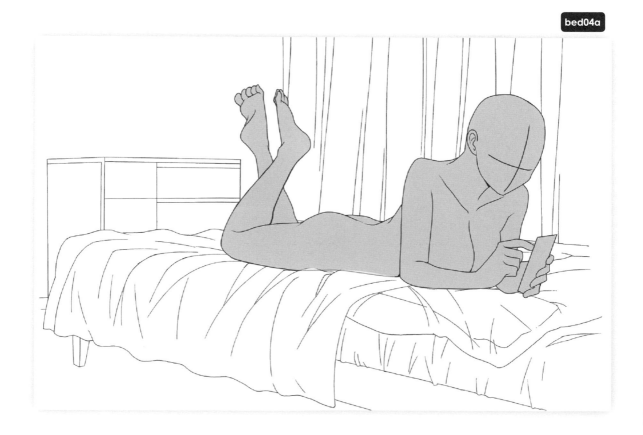

這是難度彎高的構圖。需要透過由下往上看的仰視視角，描繪出睡覺的角色。試著利用透寫去習慣這個構圖吧！

bed05b

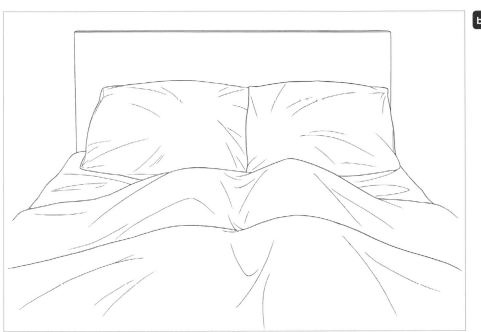

bed05a

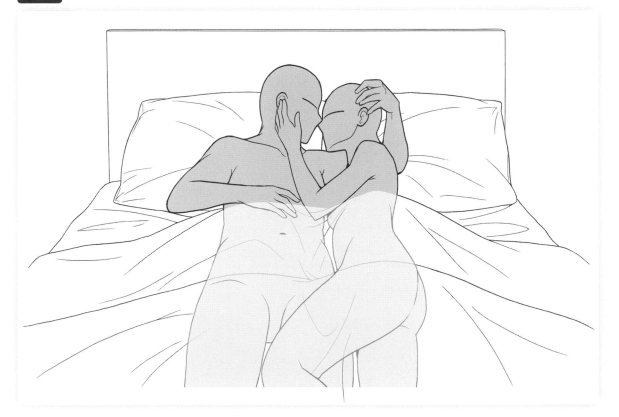

bed06

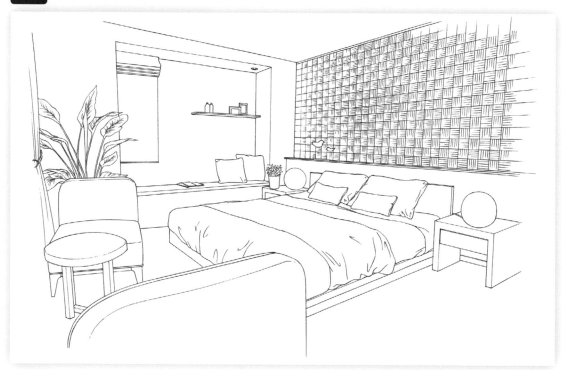

bed07

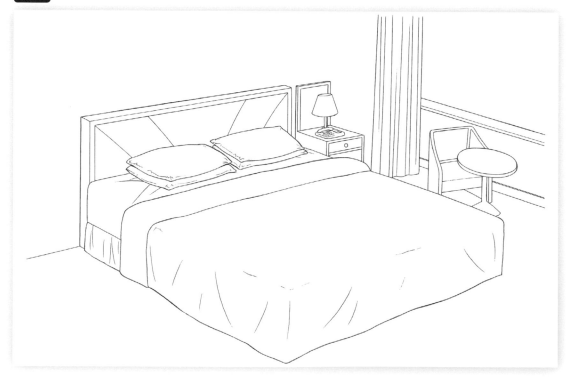

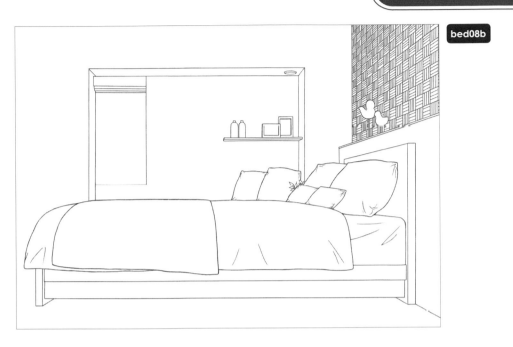

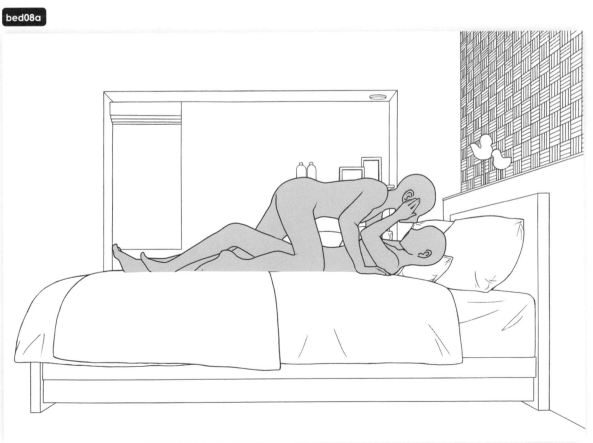

bed08b

bed08a

旅館的床（半側面）

因為人物角色在棉被裡面，所以被子上面會形成一些隆起的皺褶。

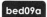

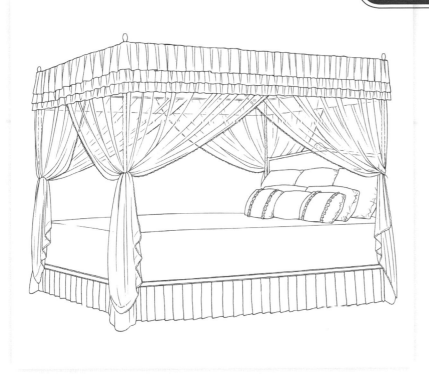

附有巨大床頂的床。描繪時要
注意別讓角色太大。

2章　室內背景

臥房

bed11

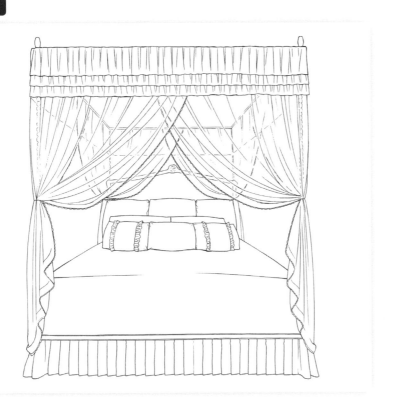

古典風的床 1・2

帶有復古風魅力的床。對時尚敏銳度很高的女性，其房間裡感覺似乎會有一張這種床。

bed12

bed13

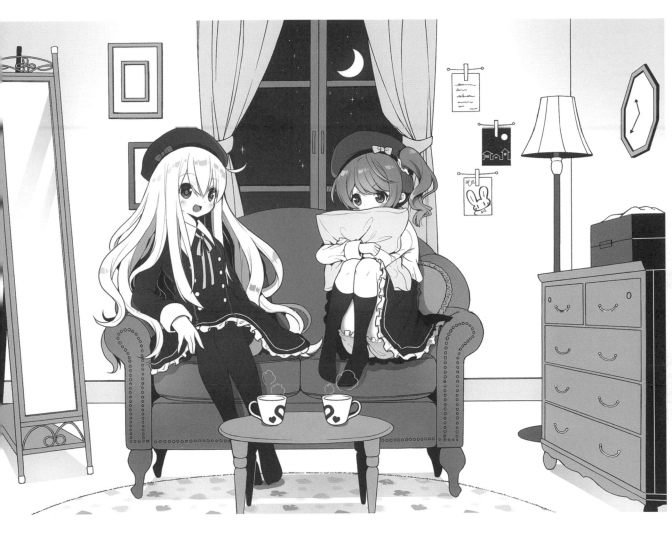

因為房間充斥著時髦的室內裝潢，所以特意畫成了一幅生活感較不突出的時尚風插畫。在一間充滿女生憧憬事物的可愛房間裡，進行一場夜晚的女生談話。因為我想要畫一對感情很好的女生 2 人組，所以就擺了一對情侶杯！

使用素材：
room_w02

12. 日式民宅

很適合日本氣候的木造建築民宅。試著加上身穿日本和服的角色跟四季風情，描繪出具有和風魅力的漫畫跟插畫吧！

和室 1．2

和風建築與一般住宅相比之下，天花板比較矮。

room_j01

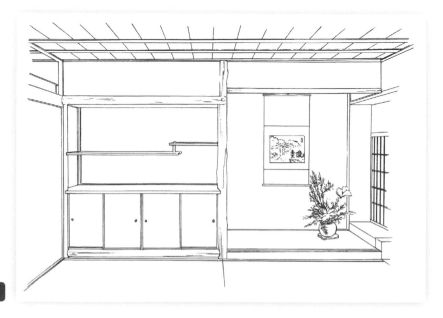

room_j02

86

room_j03b

room_j03a

和室 3

room_j04b

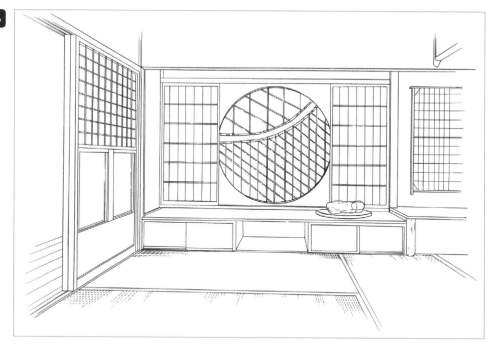

room_j04a

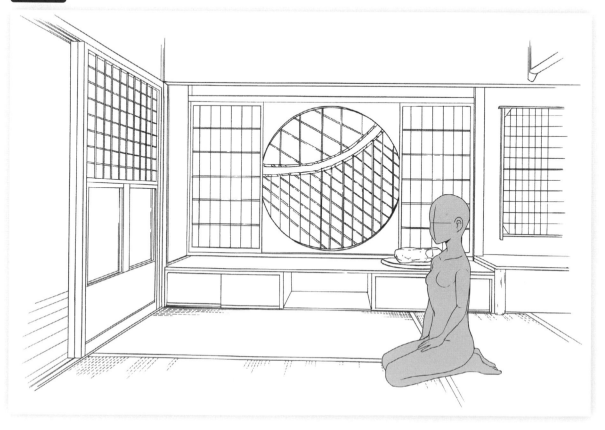

room_j05b

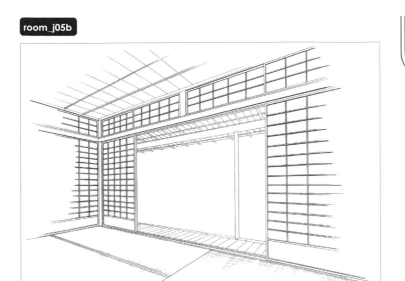

2 章　室內背景

日式民宅

room_j05a

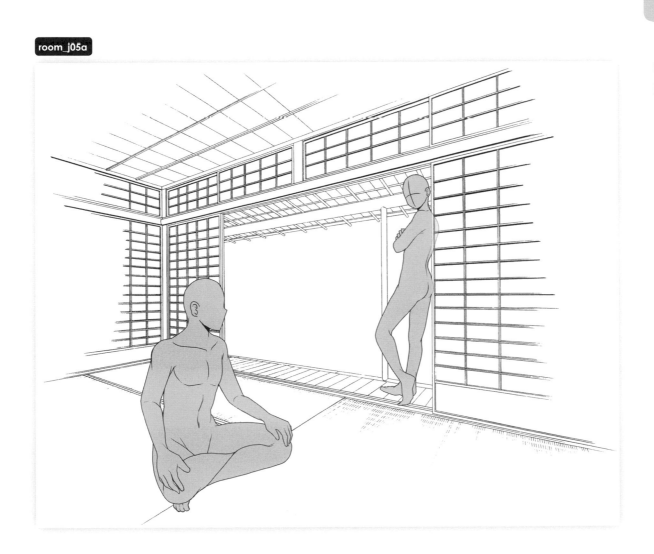

檐廊 1

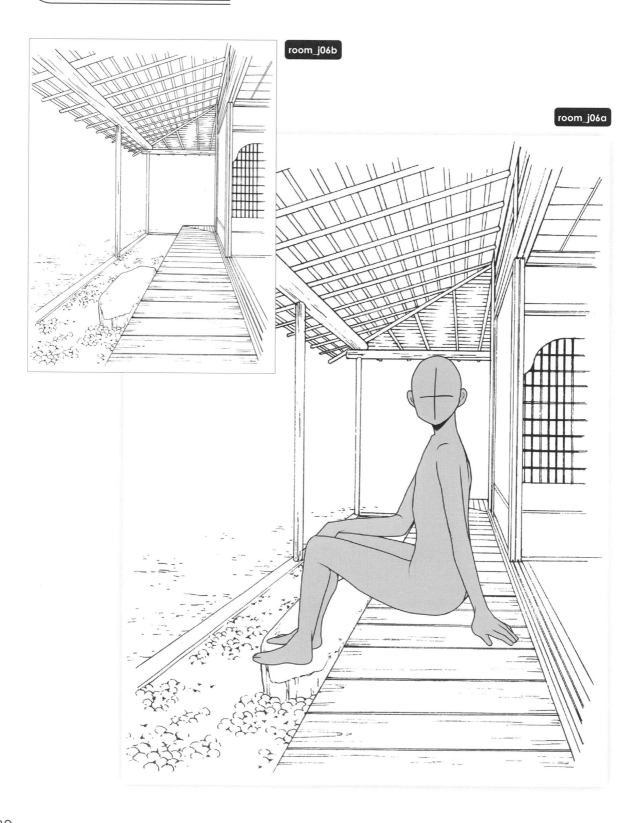

room_j06b

room_j06a

room_j07b

room_j07a

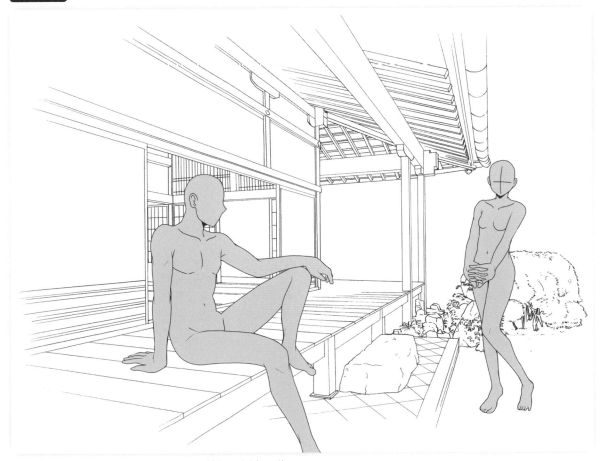

後方女性所在位置的高度，會比前方男性還要矮上一截。

這是連房間深處都可以清楚看見的 1 點透
視背景。

room_j08b

room_j08a

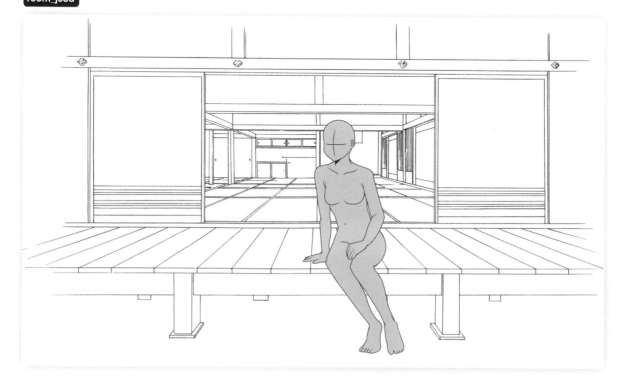

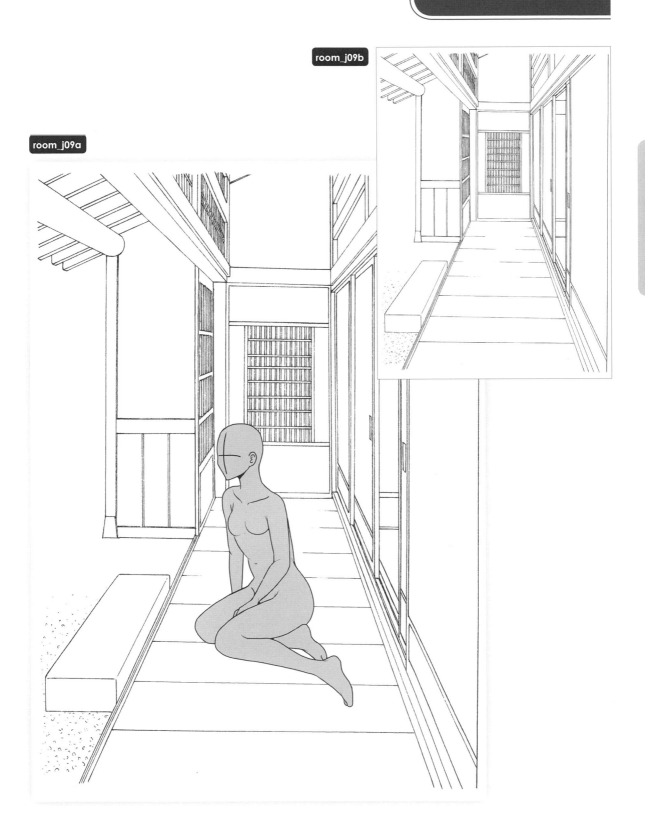

檐廊 4

room_j09b

room_j09a

2章　室內背景

日式民宅

走廊

仔細觀看一下日式隔間門的寬度。越往深處就會變得越窄。

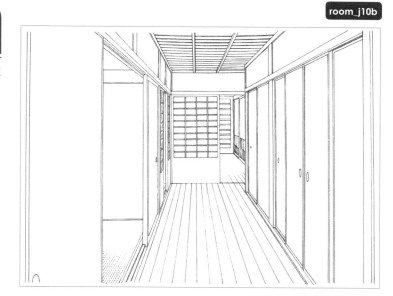

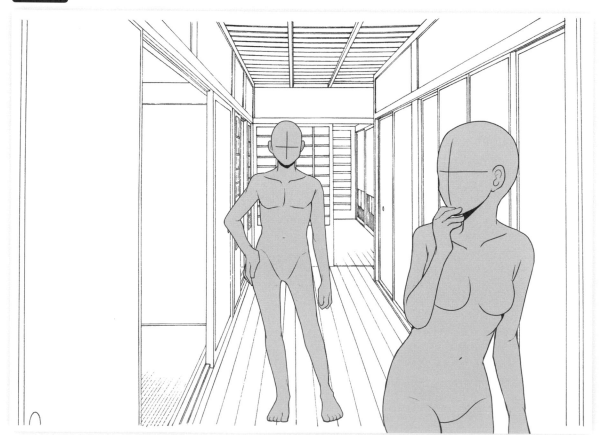

只要先描繪出可以看見全身上下的人物角色,那麼就可以比較容易決定位於前方人物角色的高度位置。

圍牆

日本住宅常常會處在這種圍牆的包圍下。

門

和圍牆同樣都很適合用在客人往來的場面上。

2章 室內背景

日式民宅

room_j13

room_j14

使用這個背景的插畫創作過程刊載於 P172

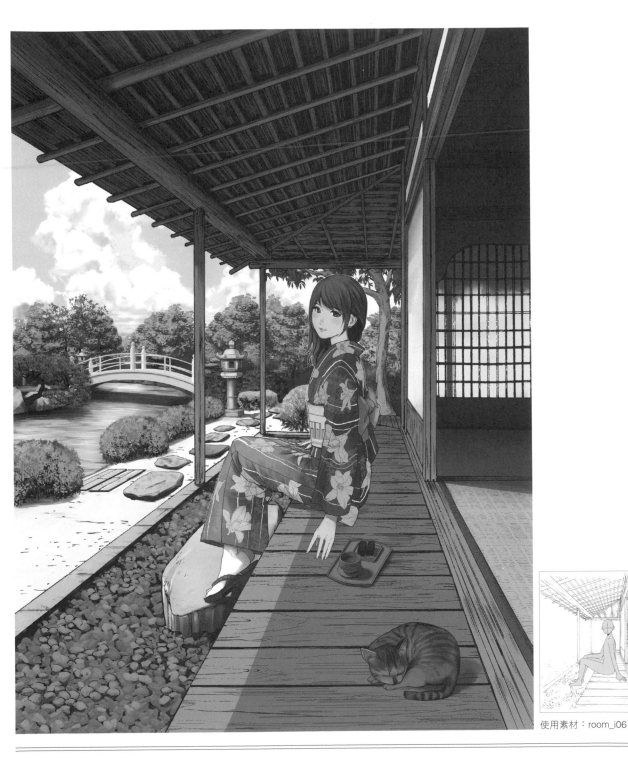

使用素材：room_i06

一開始原本是預計畫成一般的日本和服，不過後來還是改成了浴衣，藉此描繪出夏天那種涼爽的簷廊風情。這幅插畫將原本背景素材所沒有的風景滿滿地刻畫了上去，呈現出風景優美的庭園。

13 咖啡廳

眺望街上的景色放鬆身心，或是和三五好友聊聊天。時髦的咖啡廳不只適合用在漫畫中的場景，也很適合用在描繪一張完整插畫。

開放式座位全景

描繪時不單只描繪出主要角色，連其他的客人也描繪出來的話，就會非常有這是一家店家的感覺。

cafe01

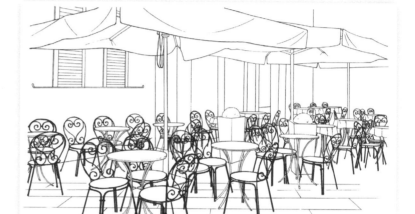

沙發座位全景

cafe02

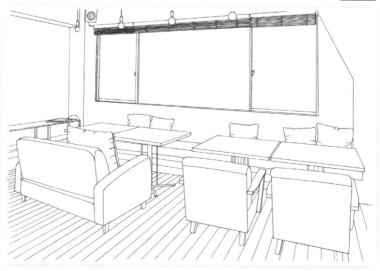

cafe03b

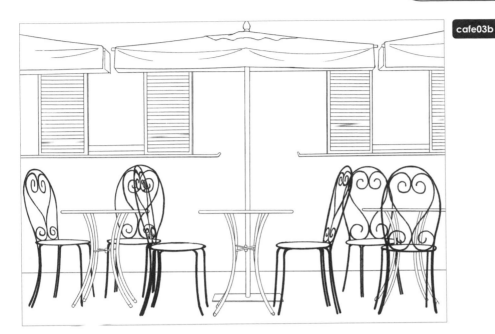

cafe03a

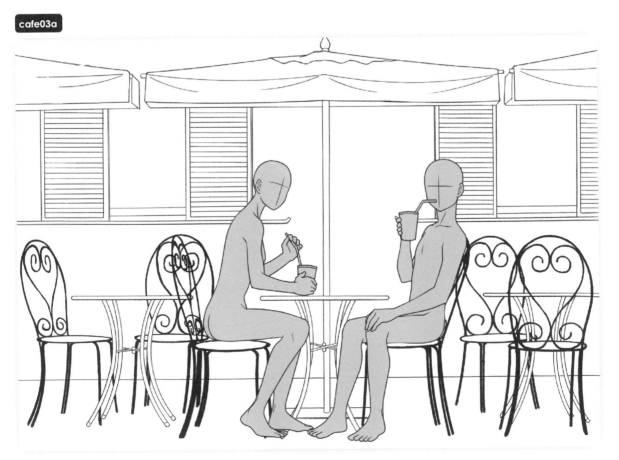

開放式座位 2

前方的角色因為上半身扭轉，所以可以看見桌面。只要在桌面擺放一些盤子以及玻璃杯，就會更有咖啡廳的感覺。

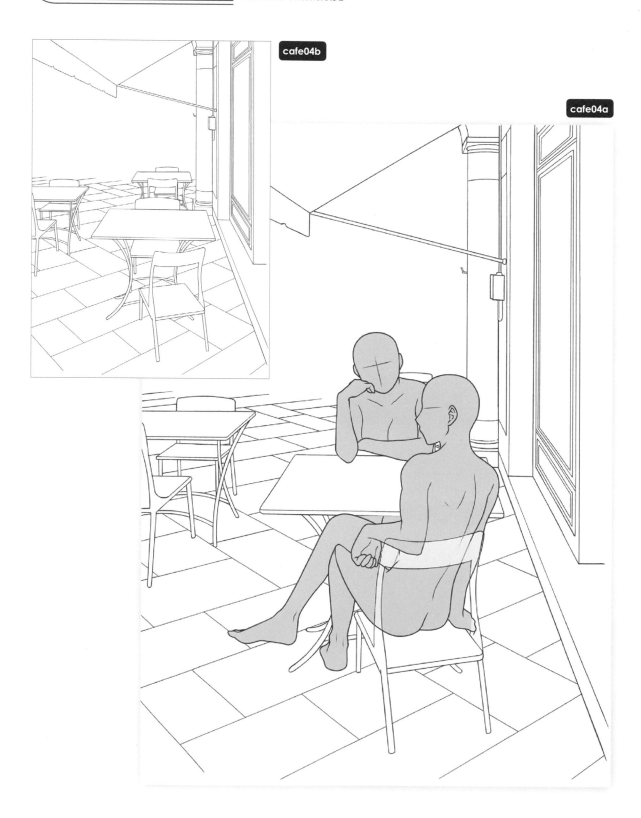

cafe04b

cafe04a

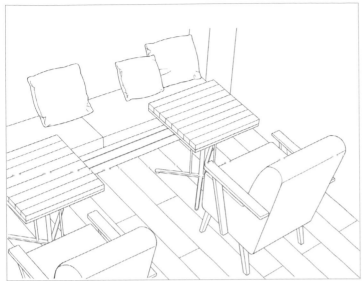

沙發座位（俯視視角）

這是俯視視角，描繪難度略高。試著在桌子
上面描繪出一些貌似用餐的小餐具。

cafe05a

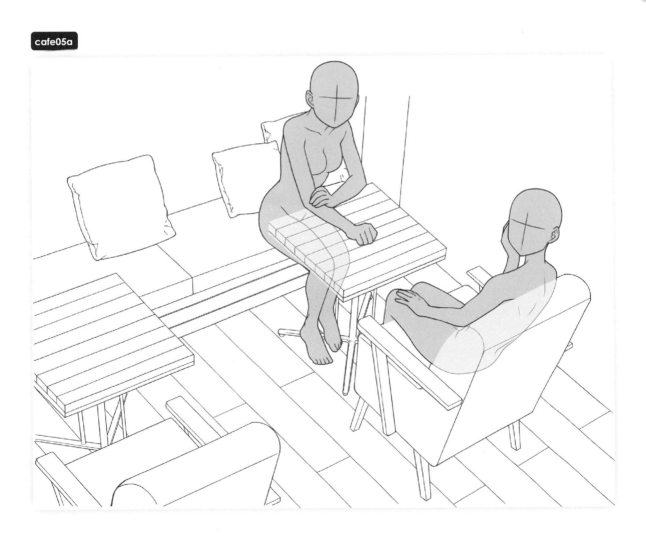

14 酒吧

氣氛很悠閒的小酌酒吧背景。一場不做作的約會那是不用說了，也可以用在與好朋友的對話場面。

吧檯 1．2

排列著一大堆酒瓶的吧檯。因為背景的密度很高，所以人物角色也要增加一些刻畫，比較有協調感。

bar01

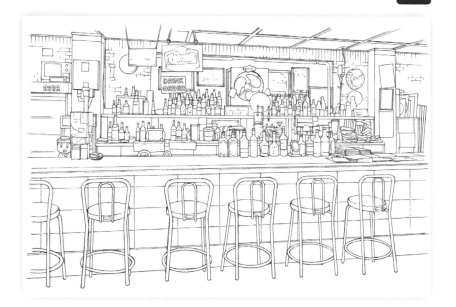

bar02

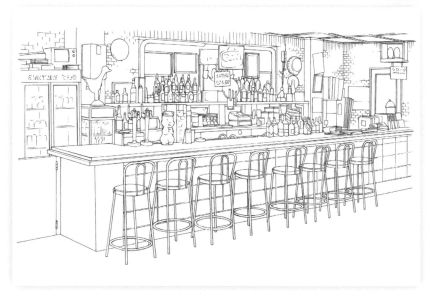

酒吧的椅子，主流都是一些比一般椅子還要高的椅子。坐著時，腳會變得碰不到地板，所以椅子上會有讓人放腳的地方。

bar03b

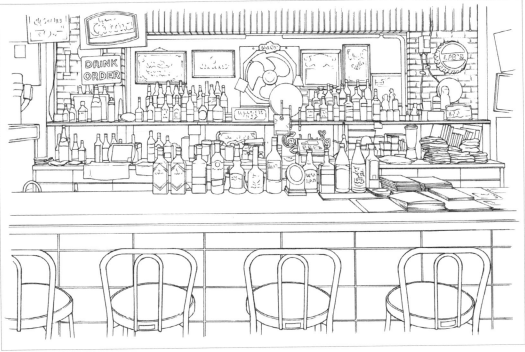

bar03a

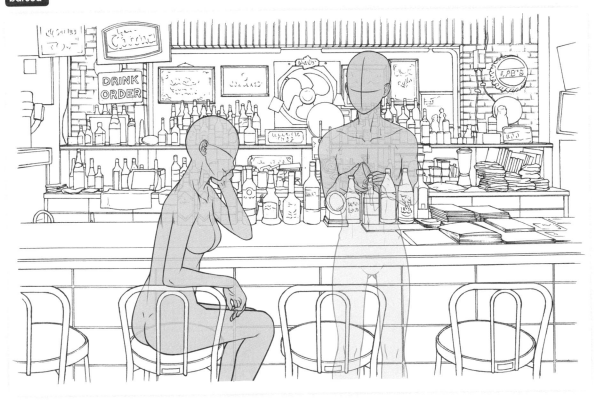

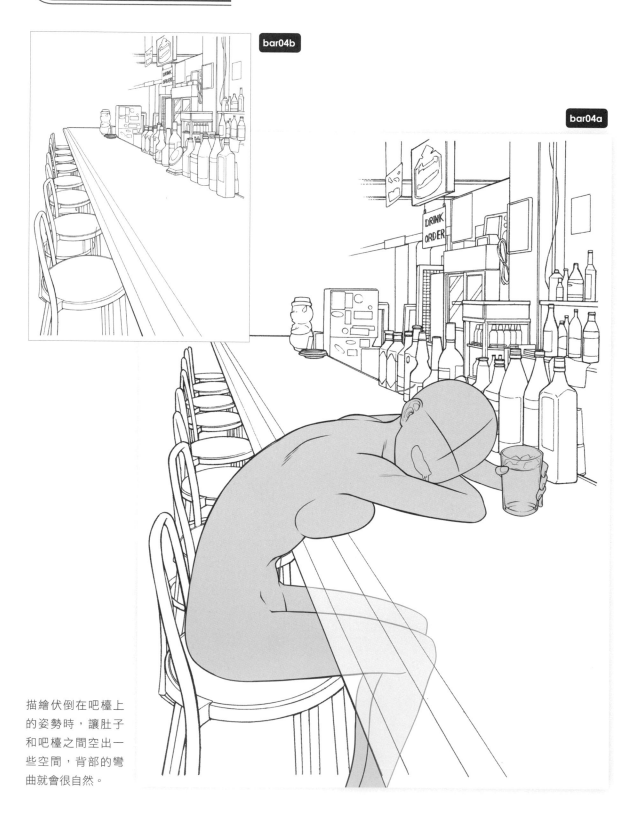

bar04b

bar04a

描繪伏倒在吧檯上
的姿勢時，讓肚子
和吧檯之間空出一
些空間，背部的彎
曲就會很自然。

bar05b

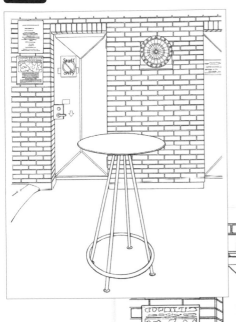

bar05a

吧檯桌

可以享受站著喝的樂趣之圓形吧檯桌。

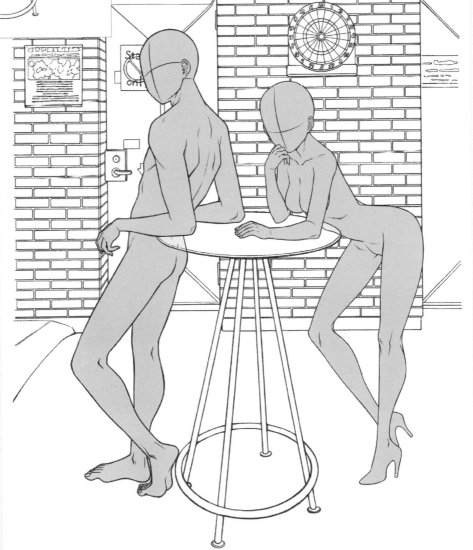

15. 餐飲店的各種不同變化

餐飲店除了咖啡廳跟酒吧外，還有各式各樣不同的類型。或許是很講究的店家，也可能是很休閒的店家。根據店家氣氛的不同，角色的坐姿和用餐方式也會隨之改變。

速食店

這是從外頭觀看靠窗吧檯座位的模樣。
這個背景也很適合 2 個角色在用餐的場面。

fastfood01b

fastfood01a

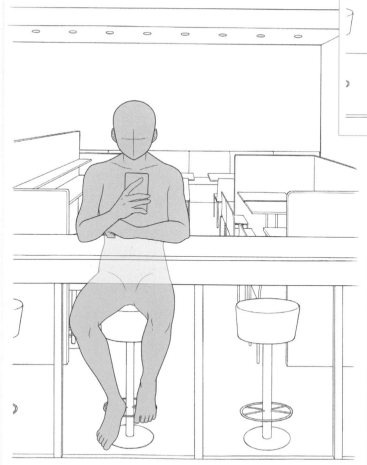

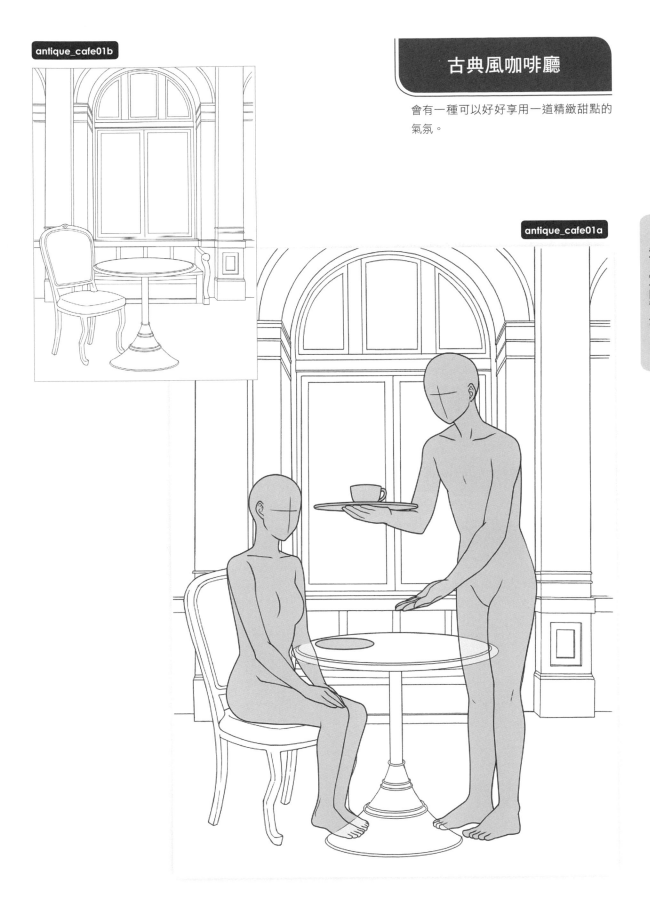

antique_cafe01b

會有一種可以好好享用一道精緻甜點的
氣氛。

antique_cafe01a

2章　室內背景

餐飲店的各種不同變化

家庭餐廳

改變桌面餐具的描繪，就能夠呈現出
「點餐前」「用餐中」「用餐後」這些
不同的場面。

`family_restaurant01b`

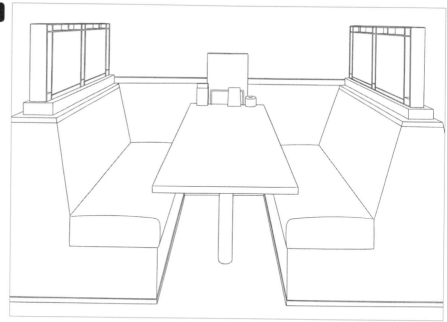

`family_restaurant01a`

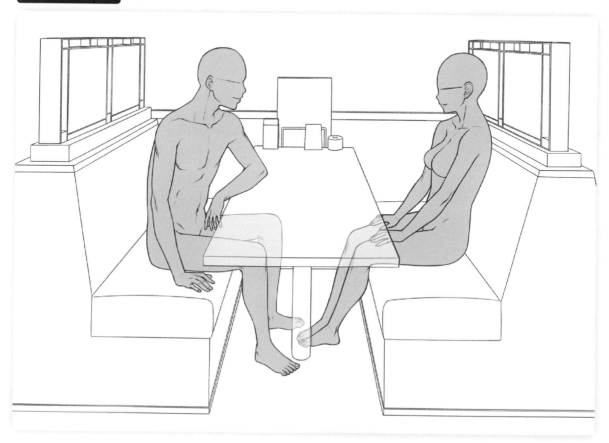

108

一間好似會出現在義大利街角上的
店舖。

義式冰淇淋店

gelateria01b

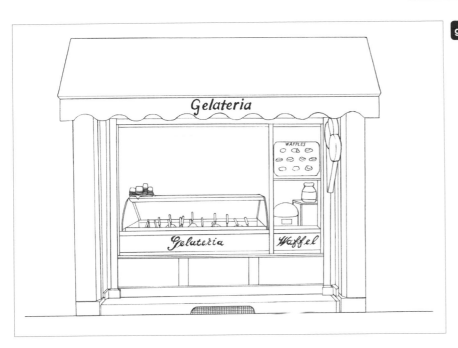

gelateria01a

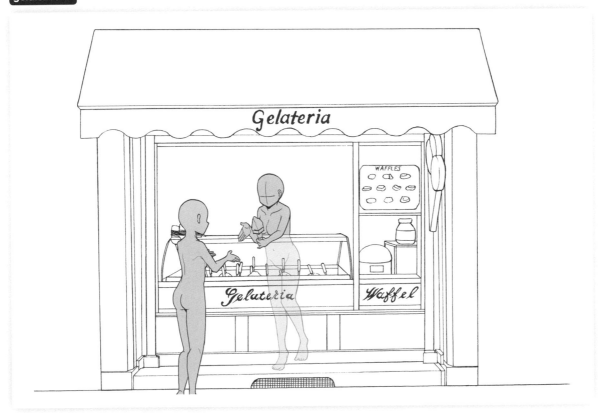

16 學校

少年、少女活躍其中的舞台——學校。教室排列著許多相同設計的書桌,因而略顯單調,但只要根據不同角色,改變椅子的坐法跟姿勢,就能營造出富有個性的畫面。

校舍全景 1・2

擺放人物時,先和窗戶進行比較,再決定人物的大小。

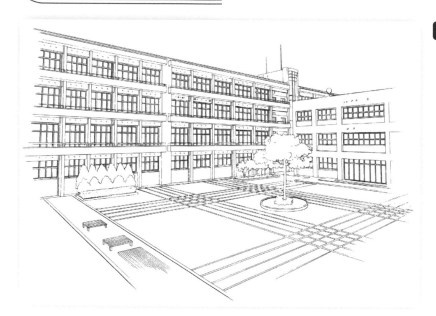

school01

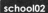
school02

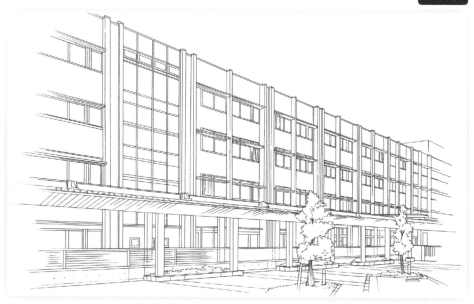

擺放人物角色時，要將離角色站立位置
最近的書桌高度當成是輔助線。

教室全景 1・2

school03

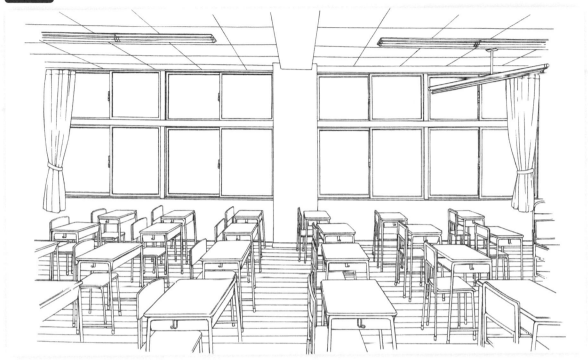

school04

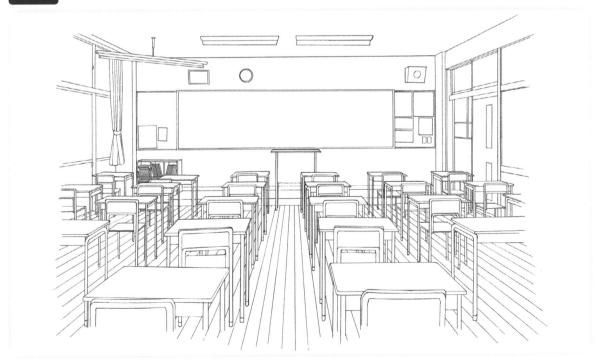

黑板

黑板寫上不同的文字跟文章，就可以描繪出各式各樣不同的上課場面。

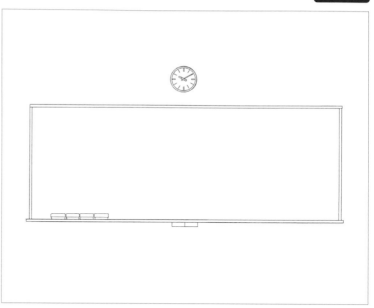

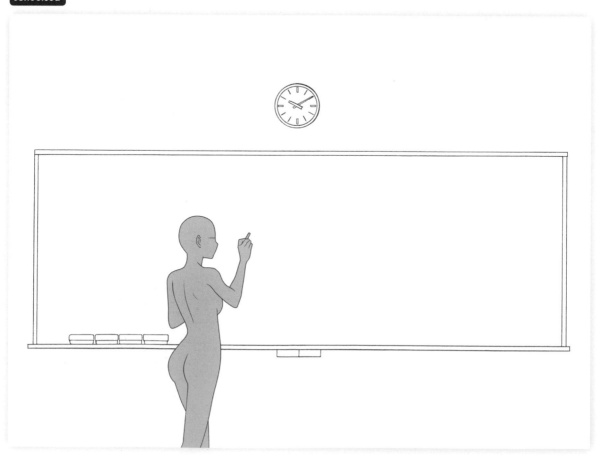

school06a

school06b

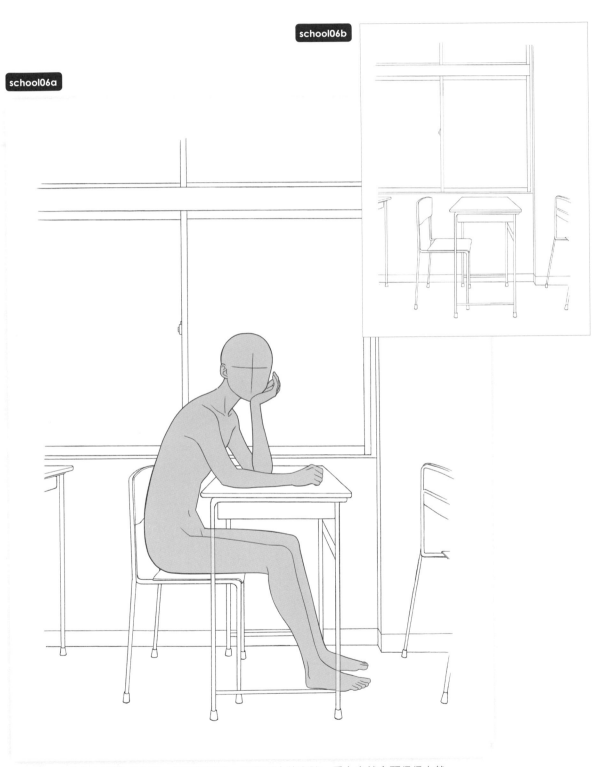

坐在椅子上的角色跟書桌之間，只要營造出一個拳頭大的空隙，看上去就會顯得很自然。

以 2 點透視描繪出來的教室。

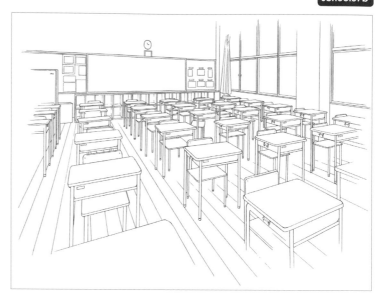

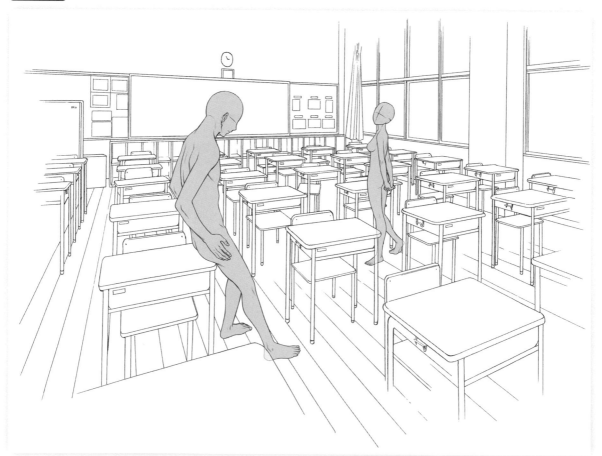

書桌的高度，要畫成可以稍微淺坐上去的高度。坐得很深的話，腳就要離開地板。

這是 1 點透視的教室。書桌越往後方就
會變得越小並朝著 1 點聚合。

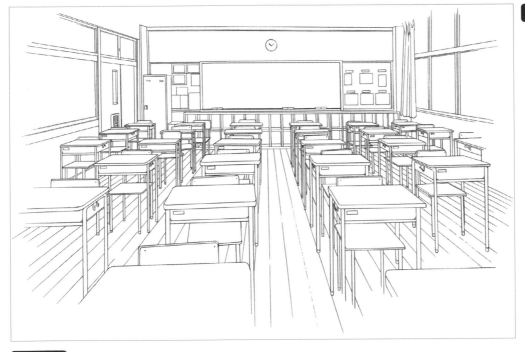

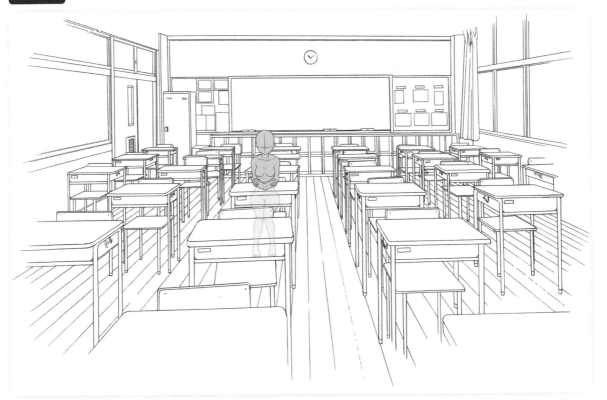

書桌高度約 70cm 左右。坐在椅子上的人物，其高度要能看見胸部。站著的人物，其高度要能讓指尖碰觸到書桌。

書桌 1

這個構圖在 2 名角色彼此交談的場面時
會很好用。

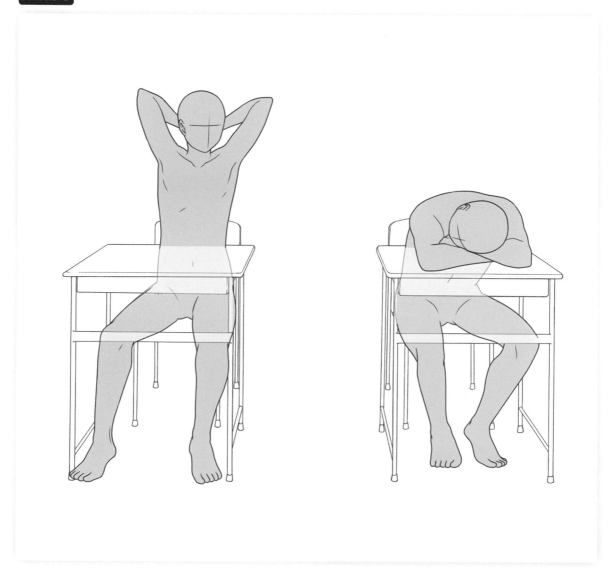

116

書桌2

書桌和左頁相同,但卻是從不同視角去拍攝的構圖。

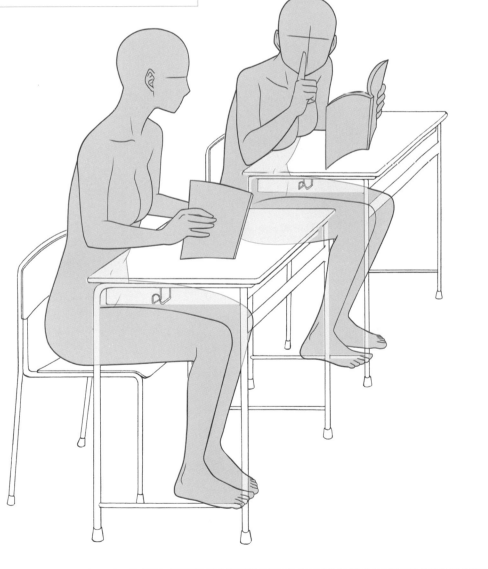

教室班級門牌

門牌上有教室名稱的話,就可以用在說明場景地點的分鏡上。

school11

天花板

因為鏡頭朝向了天花板,所以這個背景沒有辦法搭配人物角色。但可以用在漫畫的過場分鏡(用來間隔時間的分鏡)的場合。

school12

school13

school14

2章 室內背景

學校

17 圖書館

成千上萬的書本所蘊釀出來的獨特氣氛——圖書館。有一種靜謐的風情，也很適合一張完整的插畫。

全景 1 · 2

這裡所描繪的圖書館書櫃，是超過 2m 的巨大書櫃。描繪人物角色時，先跟書櫃進行比較，再決定其大小。

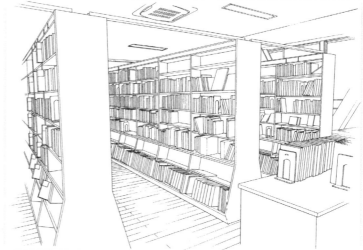

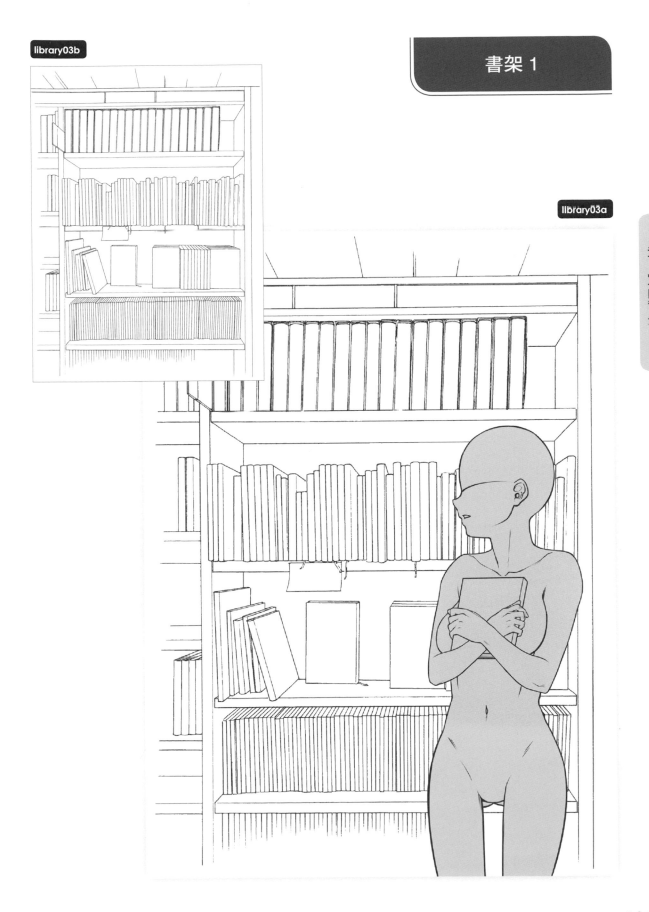

library03b

library03a

2章 室內背景

圖書館

書架 2

雖然是 1 點透視，但因為幾乎沒有景深，所以是一種很好用的構圖。

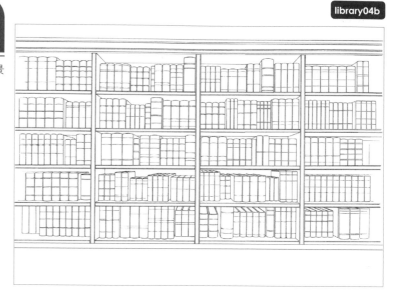

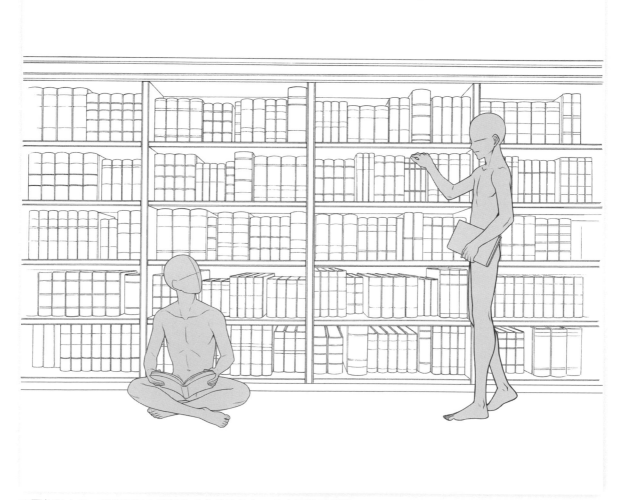

不要想得太難，就算只是在背景的前方描繪角色，也會顯得很相襯。

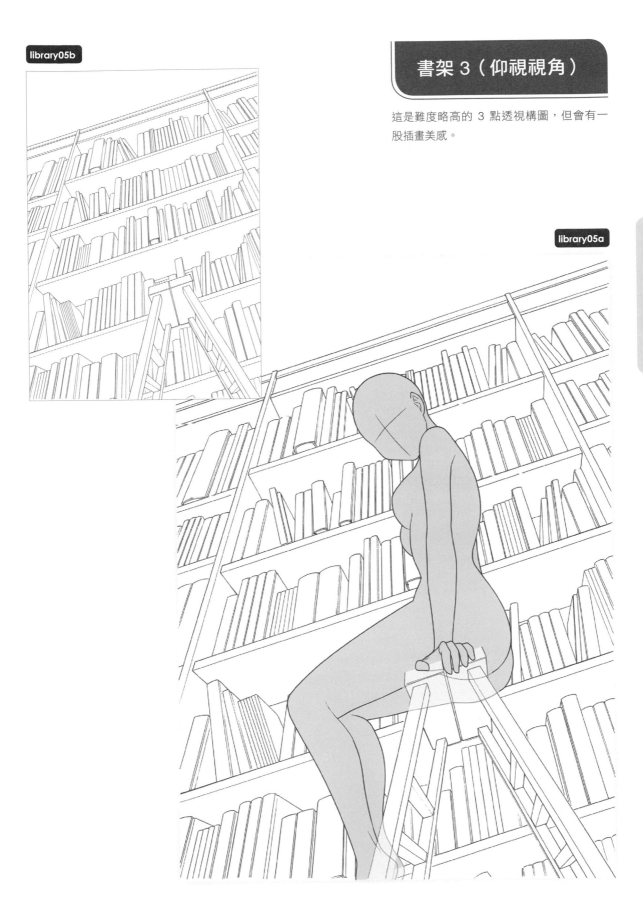

書架 3（仰視視角）

這是難度略高的 3 點透視構圖，但會有一股插畫美感。

2章　室內背景

圖書館

書架4（扭曲）

這是 3 點透視再加上魚眼效果，難度很高的構圖。很適合用在關鍵場面的大分鏡，跟很大一張的完整插畫。試著在背景上面描繪出各式各樣的草圖，來實驗看看可以活用在哪種場景。

library06b

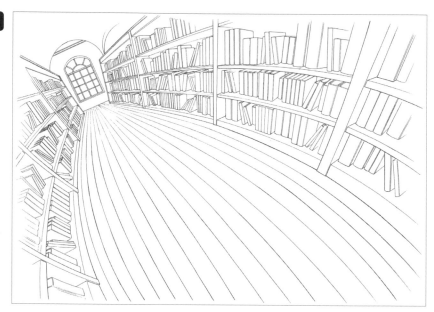

library06a

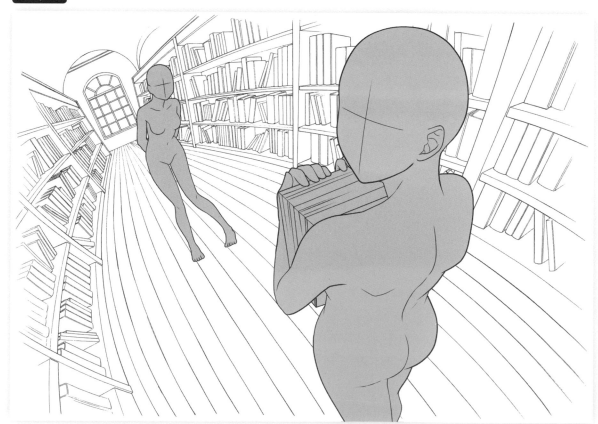

3章

來描繪有角色的風景吧！

屋外風景＆姿勢

解説 屋外・自然背景的使用訣竅

試著呈現出場景的氣氛跟季節感吧！

屋外背景，其特徵在於能夠呈現出該場景的季節、時間帶跟空氣感。「我想描繪在盛暑太陽下嬉鬧的女孩子！」「我想描繪傍晚時分的那種難捨氣氛」試著發揮自己的想像力，思考合乎自己希望呈現出來的氣氛吧！

季節的呈現

春天櫻花、夏天新綠、秋天楓葉。具有四季自然物的背景能夠將季節感呈現出來。可是從樹幹到樹枝都仔細描繪出來是很辛苦的，因此只要將局部的花朵跟樹葉貼上去串連起來，自然就會呈現出氣氛的。

春天（櫻花）

秋天（楓葉）

夏天（新綠）

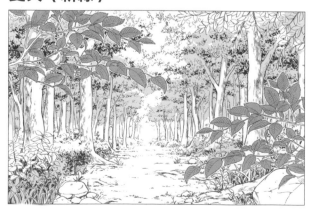

冬天（枯木）

綻藍天空中浮著雲朵的白天，日漸西下的傍晚時分，月光皎潔的夜晚……，改變天空模樣就能夠呈現出場景的時間帶。而只要配合時間帶，讓落在角色上的陰影程度也跟著變化，就能夠形成一幅可以更加傳遞出場景氣氛的插畫。

白天（晴天）

傍晚（夕陽）

夜晚（月亮與星星）

關鍵重點

「灰階圖像」與「點陣圖」的不同

晴天跟晚霞這一類的天空模樣，如果要用單色印刷，就會以「灰階圖像」又或「點陣圖（單色2值圖像）」來進行呈現。灰階圖像是一種透過灰色的濃淡程度來進行呈現的方法。而點陣圖則是一種透過白黑點狀，如馬賽克般的呈現方法。
灰階圖像有著能夠呈現細微漸層的優點，而點陣圖的優點則是在印刷時，會有那種如漫畫般的涇渭分明感。本書雖然都是以灰階圖像進行刊載的，但只要運用『CLIP STUDIO PAINT』這類的漫畫製作軟體，就能夠將其轉換成點陣圖。

灰階圖像

點陣圖

18 森林

不論是休閒娛樂還是冒險場面都能夠使用,用途非常廣的森林景色。不只可以用在涼爽的情景上,也可以把森林畫得暗一點,描繪出氣氛險惡的場面。

單一道路 1・2

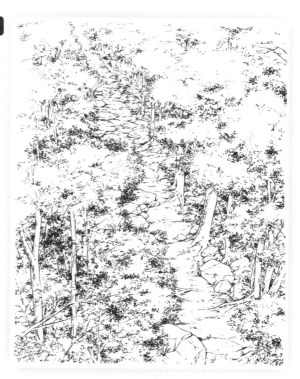

forest02

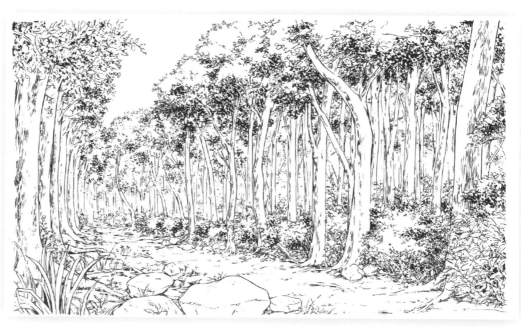

forest01

背景分成了前方（近景）與後方（中景）2個部分。這是在漫畫跟動畫中很常見的構圖。

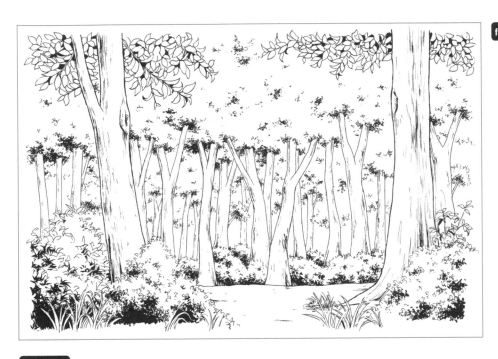

forest03b

forest03a

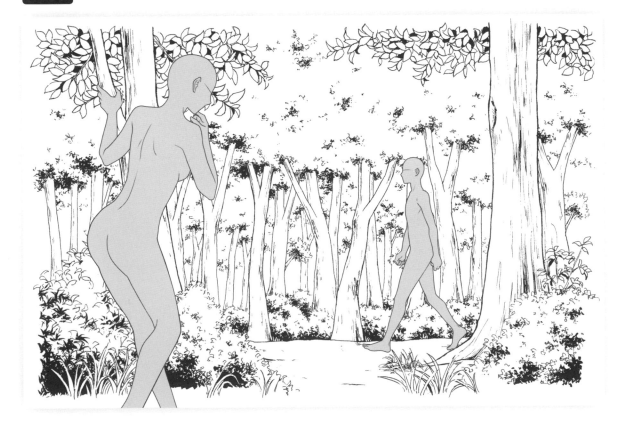

如果想要讓人物角色站在某個地方，建議可以一開始就先決定好腳的位置。接著和樹林進行比較，再決定人物角色的大小。

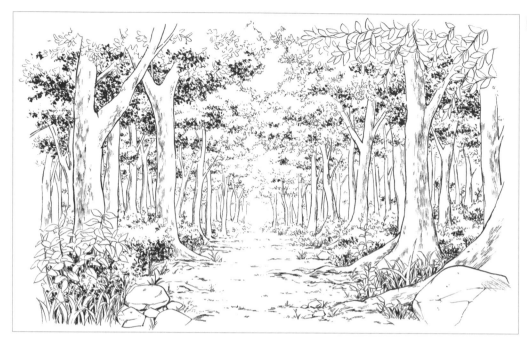

forest04b

forest04a

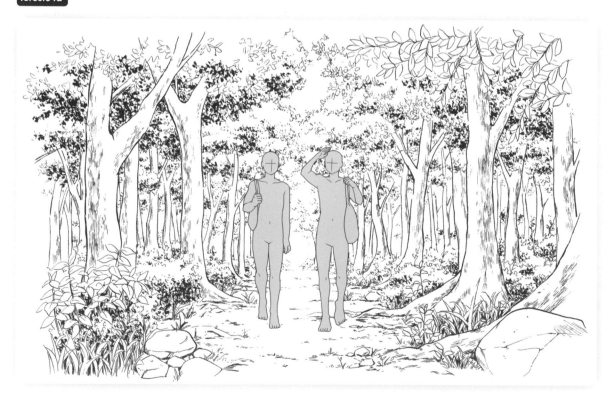

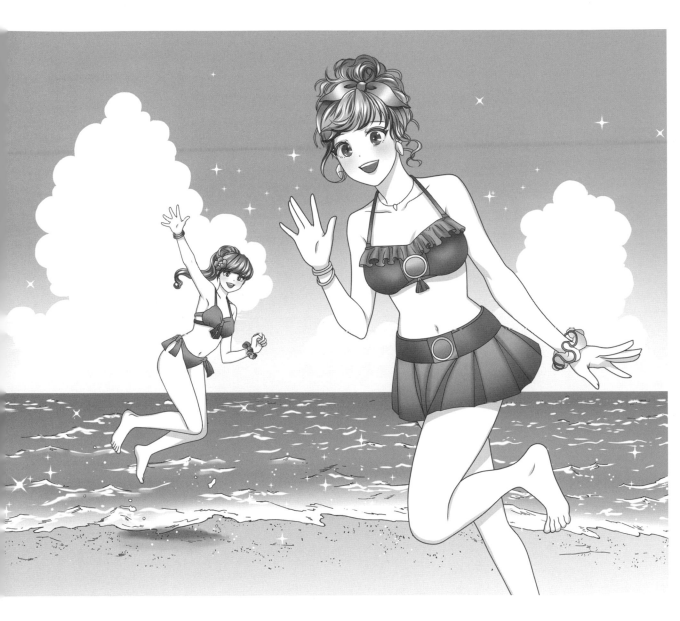

一名對照片拍起來好不好看很講究的泳裝女孩和朋友在嬉鬧的構圖。
背景的雲朵跟角色的姿勢動作感覺很有活力，所以這張插畫的女孩子
是畫成了氣氛明亮可愛且閃閃發亮，而不是走性感路線。

使用素材：
waterside03

131

19 草原

一望無際的草原風景。只要增加人物角色在衣服上的飄動描寫，就能夠呈現出一種彷彿在吹拂著舒服涼風的感覺。

草原 1 · 2

這是有意識著「遠景」「中景」「近景」這三種距離感所描繪出來的草原。

grassland01

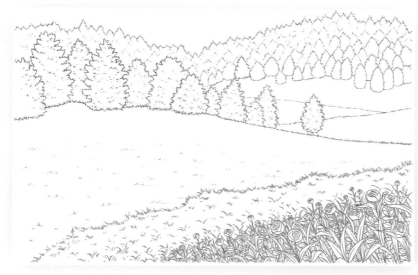

grassland02

這是一種只將焦點聚焦在草地上，是很好用的背景。

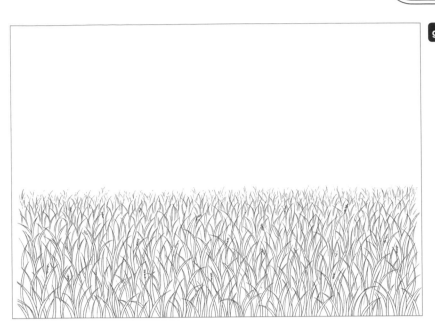

grassland03a

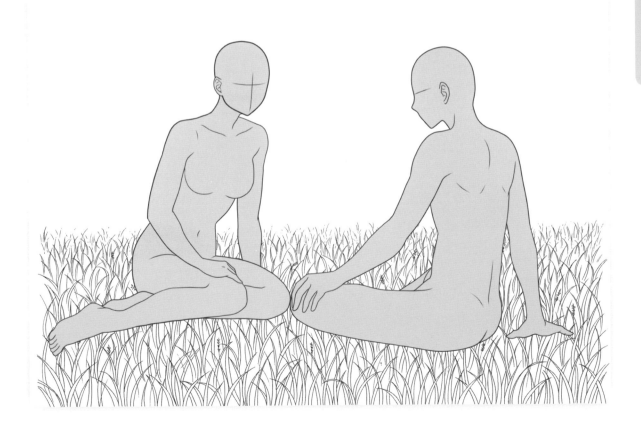

3章　屋外風景

草原

133

單一道路

grassland04b

透過 1 點透視所描繪出來的筆直
道路。

grassland04a

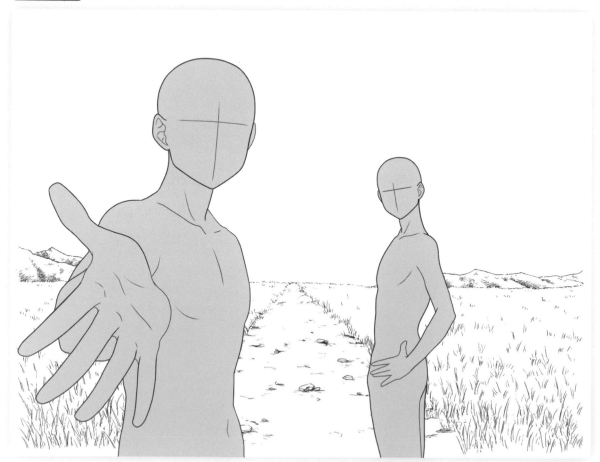

只要調整天空模樣跟人物姿勢，就能夠呈現出是一趟光明的旅程或是一段艱難的路程。

grassland05b

grassland05a

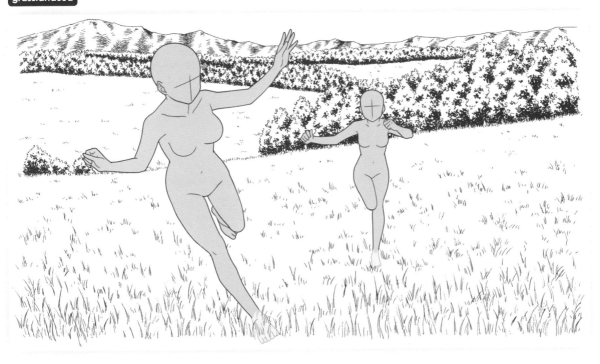

3章　屋外風景

草原

135

20 水邊

大海跟河川這一類水邊的背景，會使畫面增加一種很清涼的印象。這個背景可以用在各式各樣不同的場面，無論是四處遊歷還是海水浴。

河川

這是一個從相當高的地方，使用相機拍攝出來的背景。高度差不多就像是從橋上往下看著河川。

waterside01

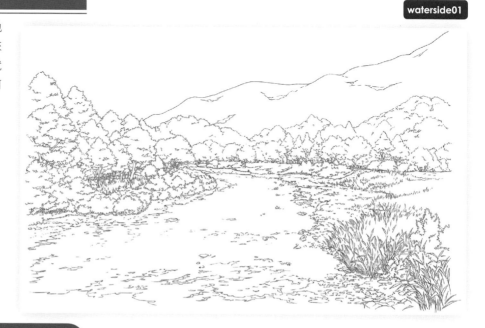

海邊

waterside02

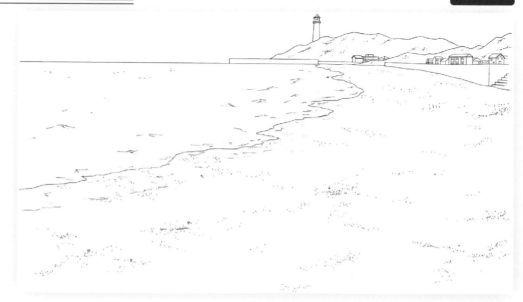

幾乎只有天空跟大海的構圖，因為沒有作為
基準的事物，所以就算人物角色的擺放位置
很隨意，也會顯得跟背景很有一體感。

海水浴場

waterside03b

waterside03a

滯洪地

規劃成河畔跟散步道路的滯洪地風景。

waterside04b

waterside04a

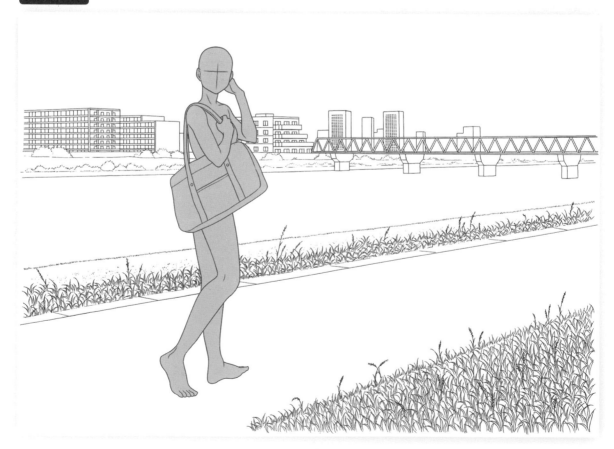

河畔

waterside05b

用來繫留船隻的棧橋。

waterside05a

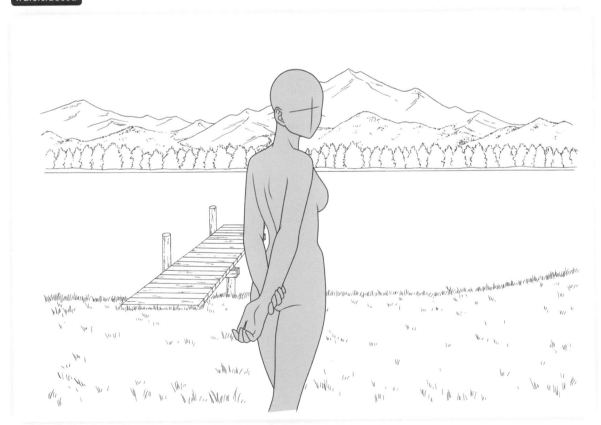

21 自然物件

這裡刊載了局部季節性的樹木、花朵跟天空模樣。將這些自然物件與其他背景進行搭配組合，就能夠呈現出季節跟時間。

四季的枝葉

櫻花、新綠、楓葉。使用植物物件時，先描繪出人物角色再貼上素材，構圖就會比較容易決定出來。

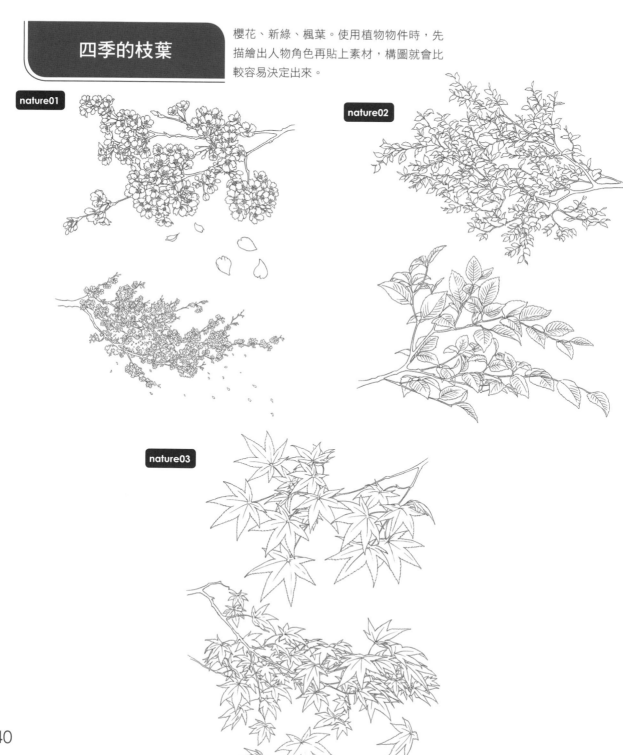

nature01

nature02

nature03

nature04

nature05 由左至右為百合、櫻花、向日葵。

141

sky01

這是光源很強烈的背景。和這個背景進行搭配的人物角色，陰影就畫得濃一點。

sky02

看向正上方天空時的雲朵。適合仰視視角的構圖。

sky03

看向接近地平線天空時的雲朵。很適合有加上地平線的構圖。

sky04

地平線可以看見太陽時，描繪的對象物會是逆光狀態。所以人物角色這一些對象物，也需要加上陰影使其呈逆光狀態。

sky05

有描繪出月夜跟星光的背景，很適合用在窗戶背景。

DVD-ROM 裡也有收錄點陣圖素材

P142～143 的天空模樣，並不是以線圖（黑白 2 值圖像），而是以灰階圖像的漸層描繪出來的。這種格式適用於灰階圖像的電子原稿，並不適合傳統手繪原稿。要是影印這個頁面貼在傳統手繪原稿上的話，印刷時會展現不出那種漂亮的濃淡分布。

附贈的 DVD-ROM 當中，一併收錄 P142～143 天空模樣點陣化後的素材。如果想要貼在傳統手繪原稿上使用，可以將這裡的素材列印出來再使用。

sky06

3章　屋外風景

自然物件

143

22 街景

描繪出現代街道的街景背景。如果很難將人物角色描繪進去，就請參考 P54。也可以找出一個和角色身高很接近的物品來作為參考基準。

全景 1・2

休假日年輕人熙熙攘攘的東京街巷。

town01

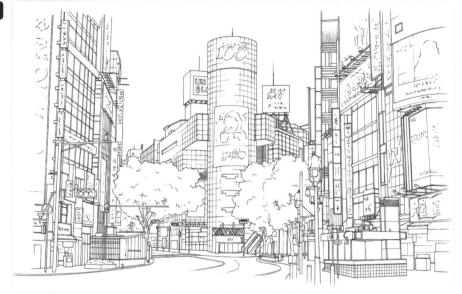

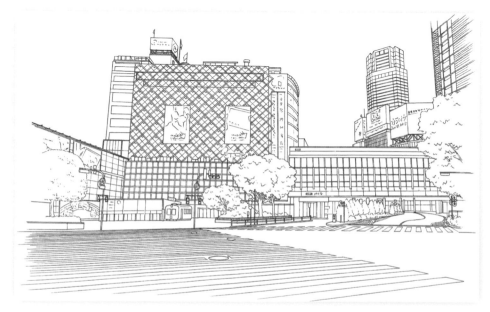

town02

描繪前方的人物角色時，要注意頭部不
要太高。

鬧區 1

town03b

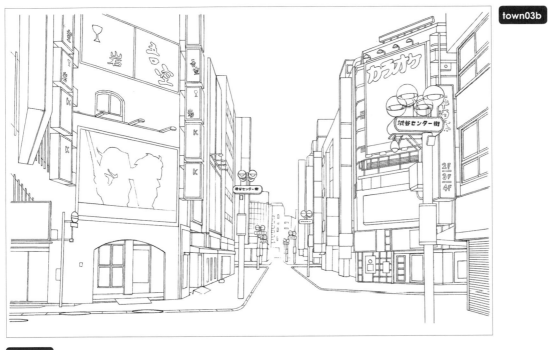

town03a

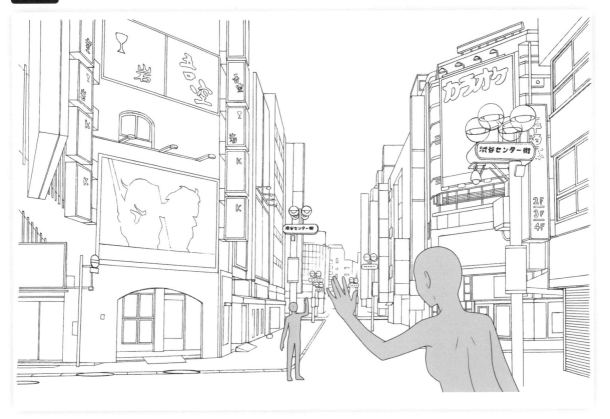

145

鬧區 2

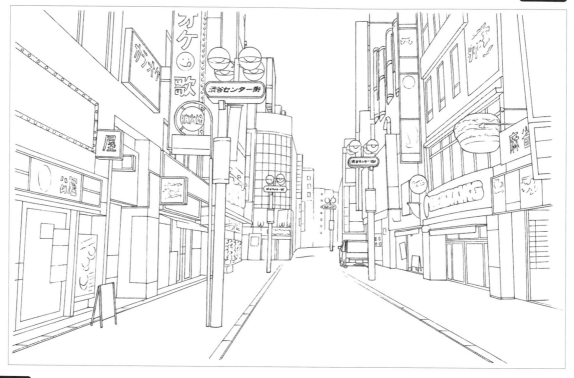

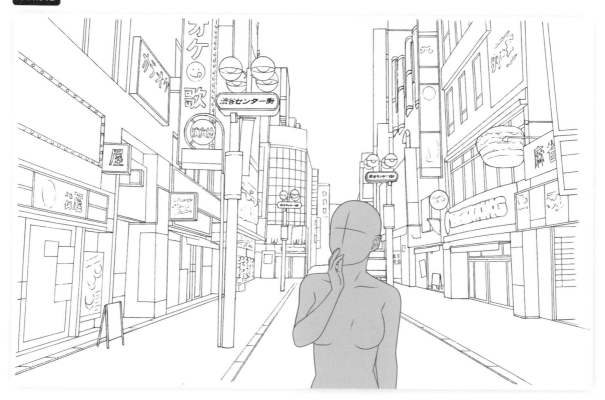

town05b

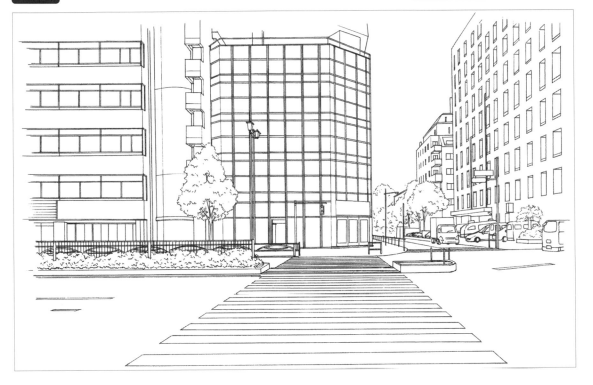

town05a

147

電器街 1・2

有著五花八門氣氛的電器街。

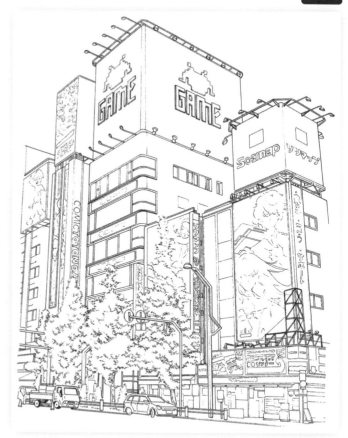

148

就讓店舖出入口和人物角色的大小一致吧。

town08b

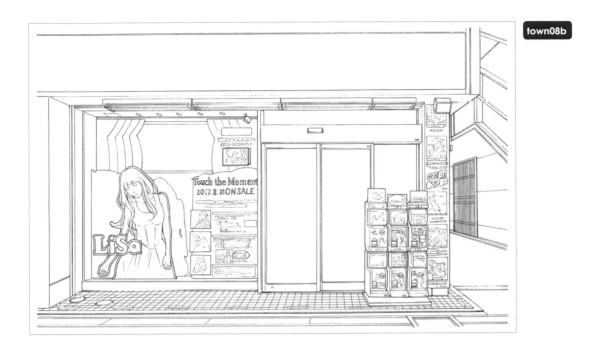

town08a

電器街 3

town09b

town09a

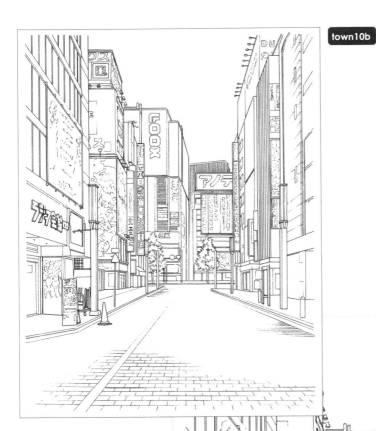

電器街 4

這是 1 點透視且透視感很明顯的背景。
需要配合鏡頭的高度,去配置人物角色
或主題物。

這個背景的鏡頭高度,差不
多就是右側女性頭部的高
度。而男性身高比女性高一
點。

town10a

23 街景物件

這裡刊載了局部構成城鎮的事物。隨著事物的不同,可以有許許多多的用法,如進行各種搭配組合,或是塗滿畫面畫成皮影戲的圖像背景。

大樓

town11

自動販賣機

town12

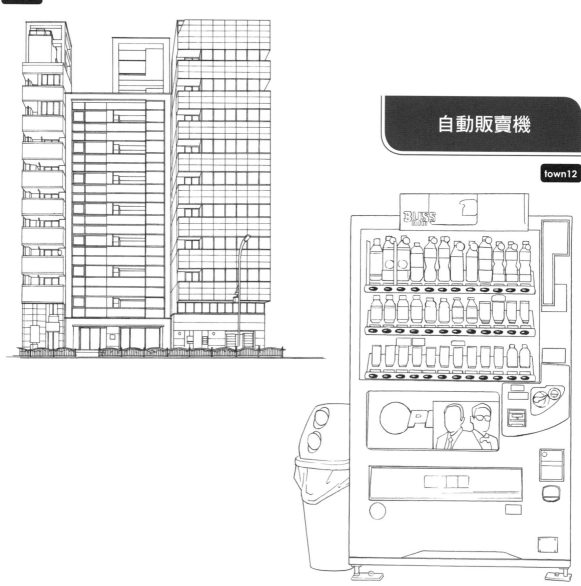

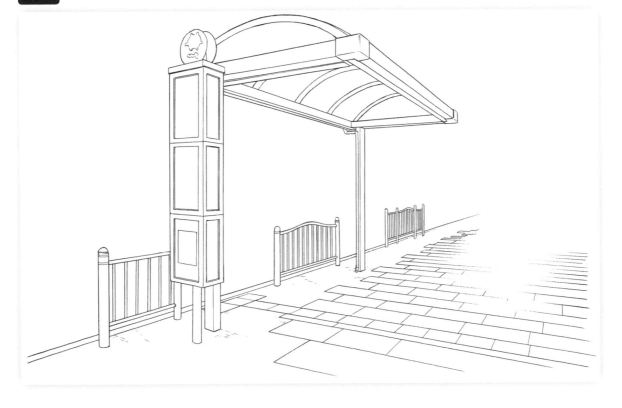

3章　屋外風景

街景物件

紅綠燈1・2

town15

town16

行人穿越道

town17

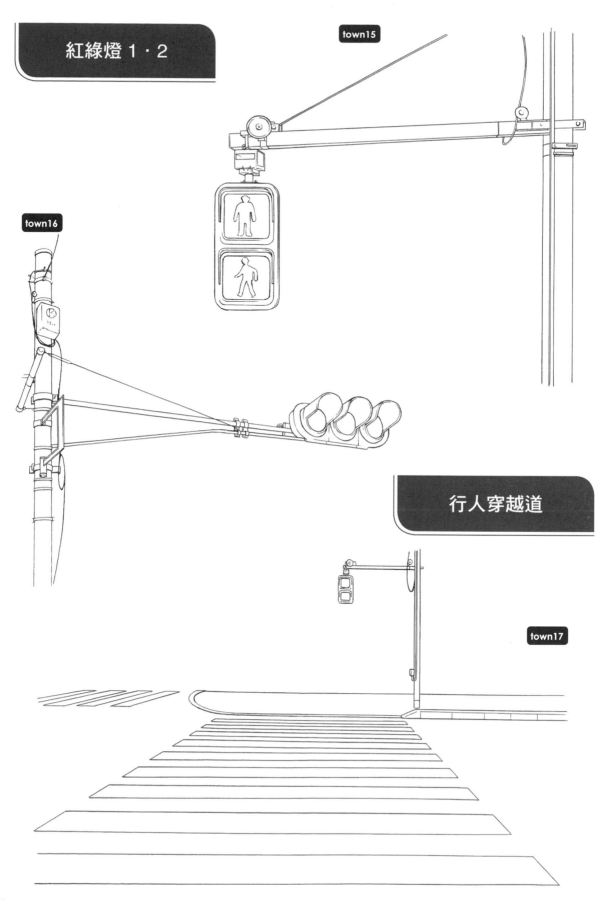

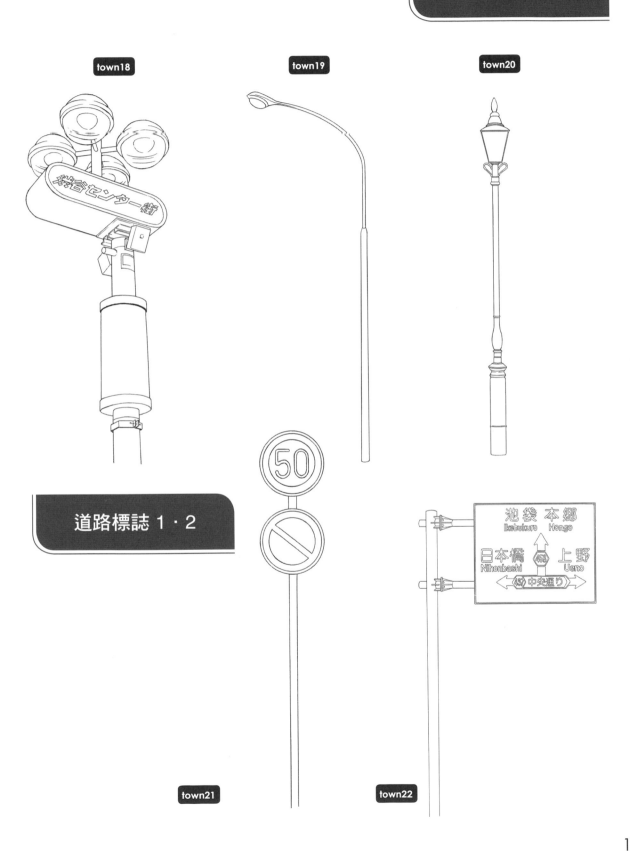

town18

town19

town20

道路標誌 1・2

town21

town22

155

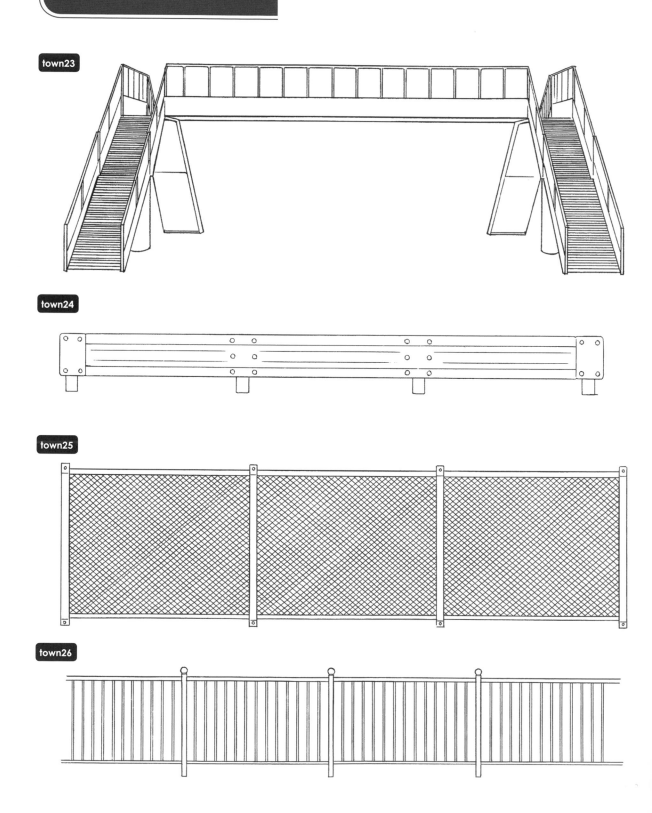

town23

town24

town25

town26

會因鏡頭角度而改變的

Column

角色的呈現法・描繪法！

要是熟悉背景素材的用法了，應該就會想要讓角色去搭配一些很困難的鏡頭視角（角度）才是。角色在不同鏡頭視角下看上去會是什麼樣子？要怎樣去描繪才好？我們就來試著掌握這些重點吧！

■仰視視角

將鏡頭的角度朝上並把位置擺在人物腳底一帶的話，就會像這個樣子。脖子看上去很短，皮帶也會變成一條朝上的弧線。在抬頭往上看的仰視視角背景中描繪一個這樣子的角色的話就會很搭。

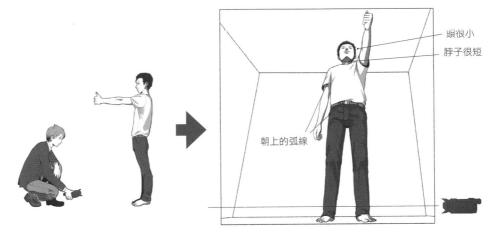

頭很小
脖子很短
朝上的弧線

■俯視視角

將鏡頭的角度朝下，並從高處拍攝的話，就會像這個樣子。脖子看上去很短，皮帶會變成一條朝下的弧線。在低頭往下看的俯視視角背景中描繪一個這樣子的角色的話就會很搭。

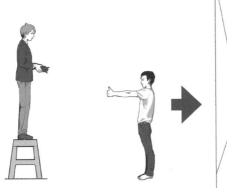
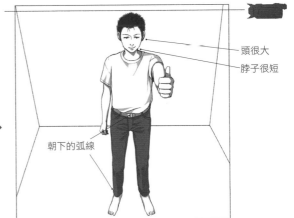

頭很大
脖子很短
朝下的弧線

■水平視角

水平拿著相機將人物映入到鏡頭的話，就會像這個樣子。衣服的衣領、袖口跟皮帶雖然不太會呈弧線狀，但長褲的褲腳會呈弧線狀。這是最標準且容易描繪的視角類型。

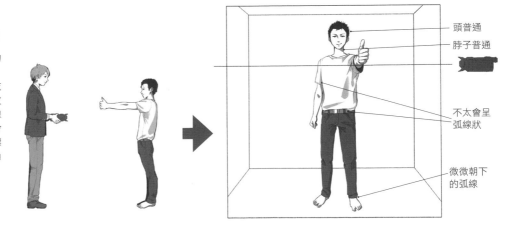

頭普通
脖子普通
不太會呈弧線狀
微微朝下的弧線

157

後記

非常感謝各位讀者將本書拿在手中閱讀。
我是背景倉庫的蒼田 山，為各位提供適合漫畫‧插畫的背景素材。

我以前曾經在週刊漫畫雜誌擔任助手。
描繪人物角色以外的背景部分，是我當時的主要工作內容。
畫畫這工作一來到週刊雜誌上，其分量可就不是蓋的了。
描繪人物角色的漫畫家老師只有 1 個人，
但背景作畫卻需要多達 4～5 人的助手一起進行。
單純這樣去計算，就等於說花費完成一張背景的時間，
會多達人物角色的 4～5 倍。

因此在助手的作業現場，
想方設法去減少作業量的結果，就是用「貼」的去處理背景。
如主人公的家常常會登場的背景，就會暫時描繪在另一張紙上保存，
在需要的時候，才用影印機影印並貼上。
在傳統手繪原稿的時代，職業漫畫家早已用「貼的」使用背景了！

不是職業漫畫家的人，是不是就不能做職業漫畫家做的事了？沒那回事！
背景只要用貼的就行了。

當然，如果仔細將背景描繪出來的話，畫功會慢慢進步。
也有許多漫畫作品，其魅力是細緻的背景。
可是，相信也有人沒有辦法在背景花這麼多時間，以及不想花這麼多時間，
例如忙於社團活動跟打工的學生朋友，以及忙於工作的社會人士…等同好。
「想要把有限的個人興趣時間，多用在描繪人物角色上！」
相信應該有很多人的想法都是如此。

若是正在閱讀本書的您，太過於堅持將背景描繪出來，
而遲遲無法完成該幅作品的話，
要不要試著捨棄掉「要自己畫才行！」的這種想法，
並用「貼的」加上背景看看呢？

相信一定有人滿心期待您畫的圖上傳並公開在網路上。
相信一定有人衷心盼望您畫的同人誌，能夠順利發表於同人活動上。
與其煩惱沒辦法順利畫好背景，而遲遲無法公開自己的作品，
與其讓好不容易想推出的同人誌「落選」……，
那不如試著充分活用本書，極力節省掉描繪背景的麻煩呢？

衷心期盼，本書的背景能夠成為您創作活動上的一股助力。

蒼田 山（背景倉庫）

背景倉庫

幫助漫畫・插畫畫家的背景銷售網站

包羅了許多對創作活動有幫助且方便的背景素材銷售網站。商業漫畫也能夠使用的高品質線圖素材應有盡有。筆刷素材、路人角色素材、色彩素材等等能夠運用在各種用途的實用素材也非常充實。所有販售的產品都不需授權費用，要加工、修改、變形、上色都隨您自由。24 小時或 365 天，不論是在全國的任何地方皆可輕鬆取得，消除創作的您「沒時間」「沒人手」「不會畫」的窘境！

背景素材免費贈送給您！

描繪上很花時間的和風建築、神社和西洋風住宅等等素材皆羅列其中。本網站特徵在於可以只購買一張素材，並在需要時單獨購買所需的素材。可以在『CLIP STUDIO PAINT』上使用的筆刷素材也非常充實。只要動動筆刷，就能夠輕鬆打造出街景跟自然風景等背景。

『帶有角色姿勢的背景集』購買者限定！特典折扣卷介紹

購買『帶有角色姿勢的背景集』的讀者，我們將贈送能夠在背景銷售網站「背景倉庫」使用的折扣卷。只要在「背景倉庫」WEB 網站輸入折扣碼，即可免費下載指定的背景素材。

活動商品 URL	http://haikeisouko.com/?pid=127305603
折扣碼	HJHKSK53L

請於「背景倉庫」WEB 網站將對象商品加入購物車，並依照下列操作順序進行購買。

1.購物車 將您希望購買的商品（可以複數選擇）置入於購物車當中，並在確認各個商品的數量顯示為「1」後，點擊「前往結帳」按鈕。 ※雖然會顯示出價格來，但只要在之後的畫面輸入折扣碼就會變成免費，請直接前進到下個畫面。

2.輸入客戶資料 請輸入客戶資料。只要點選「登錄商店會員」，再輸入電子信箱與密碼，即可進行購物。已登錄為會員的客戶，請利用您登錄的電子信箱和密碼登入商店。

3.輸入送貨設定 請選擇「輸入送貨設定」的按鈕，並點擊下方的「下一步」。※「輸入寄送設定」可以空白。

4.設定付款方法 來到「設定付款方法」畫面後，請將購物車下面的「輸入商店折扣碼」勾選起來，並輸入上方的折扣碼。

5.交易方式 ・只購買本特典商品，合計金額為 0 元的客戶→請選擇「付款合計金額為 0 元的客戶」。・同時有購買其他商品，合計金額為 1 元以上的客戶→請選擇您希望的交易方式。
選擇上述任一選項後，請點擊「下一步」。

6.確認 確認折扣碼的折價有適用於商品，如確認無誤，請點擊「訂購」按鈕。

7.完成 手續完成後，下載連結將會寄到您所登錄的電子信箱。請從該連結進行下載。
※下載連結有時會需要 1 個工作天。敬請見諒。

■插畫家介紹

背景作畫・製作統籌

蒼田 山

漫畫家。代表作為「漫畫版 The Goal（目標）」（鑽石社）。活動上以商業取向的書籍・廣告漫畫為主。「以 LINE @作戰！空手道行銷人春香」。
Twitter：@yamaaota

負責背景作畫・解說插畫的畫家

Saki☆

您好，初次見面。希望自己創作的事物可以有助於縮短作業時間，我在描繪時是抱持著這種想法的☆

春日　明太子

在東京都擔任漫畫助手。承接漫畫・背景・插畫的工作。
Twitter：@kasugamentaiko8

Tomohiro

喜歡運動也喜歡看運動。目標是在學習全方位技術的同時，也獲得「這個項目不會輸給別人！」的自信。希望珍貴每一天的累積來生活。

Puuko

擔任漫畫家的助手已有十年之久。
pixivID：7505498
witter：@pbutaco

青井 Toto

在漫畫商業誌、廣告漫畫、背景製作皆有廣泛進行活動的漫畫家。
Twitter：@totoaoi

楠里

總是按照個人步調描繪原創的作品。畫完又擦掉是常有之事……，希望自己穩定點。
pixivID：16099205

負責範例作品的畫家

沖史慈　宴

自由插畫家、人物角色設計師。除了描繪家用主機跟社群遊戲等的插畫之外，也有進行以狐狸和獸耳為主的牧歌式幻想風插畫的創作活動。
HP：http://anmprt.blogspot.jp/
pixivID：21823

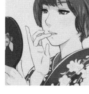

宗像久嗣

很悠哉地在描繪創作插畫。喜歡和服、洋服、近代建築和巨大結構物。
HP：https://epa2.net/
pixivID：746024

MRI

喜歡體驗各種玩樂（娛樂），如電影、遊戲，這幾年則是迷上釣魚的一名自由插畫家。最近大多是在創作手機軟體的插畫。
HP：http://broxim.tumblr.com/
pixivID：442247

Yogi

目標為一名多才多藝的畫家，每天都在進行鍛鍊。
pixivID：10117774

Hakuari

自由插畫家。主要都是描繪 Q 版造形插畫跟女孩子，也很喜歡這些事物。
HP：http://hakuari.tumblr.com/
pixivID：4643634

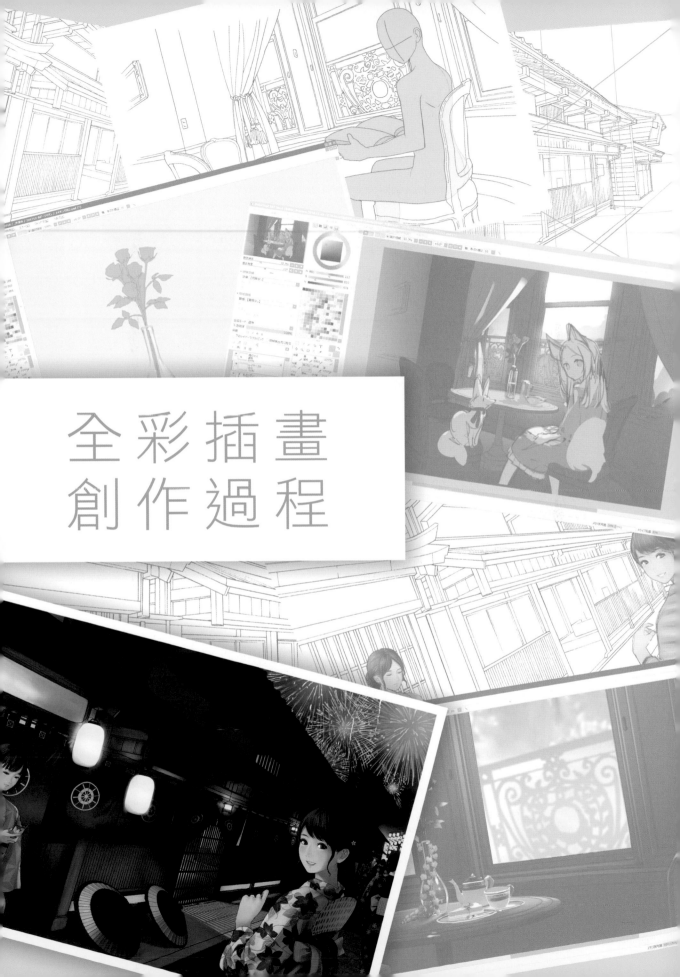

全彩插畫
創作過程

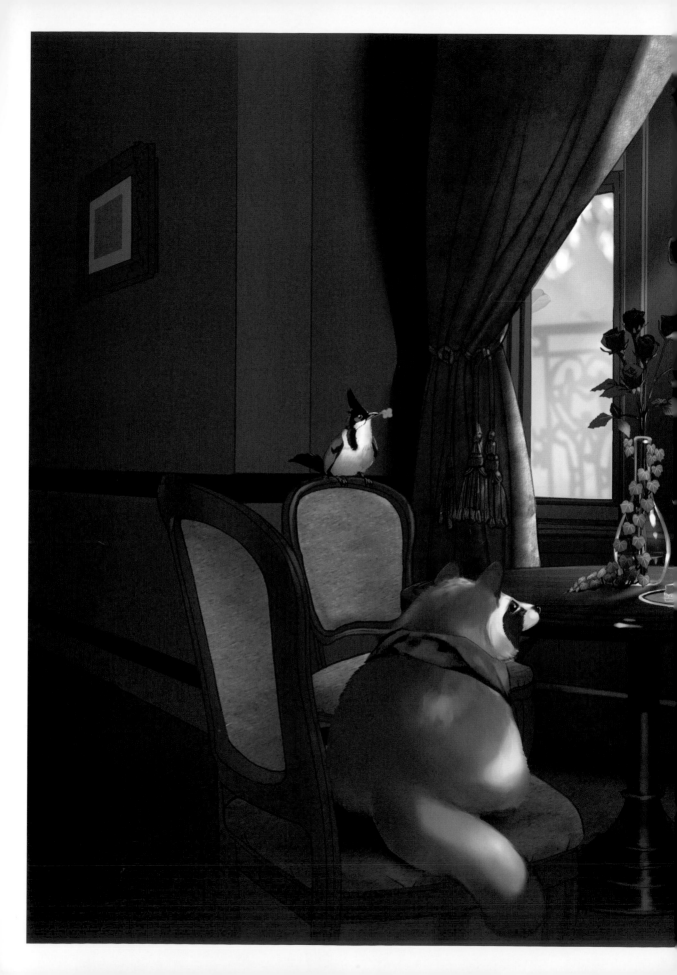

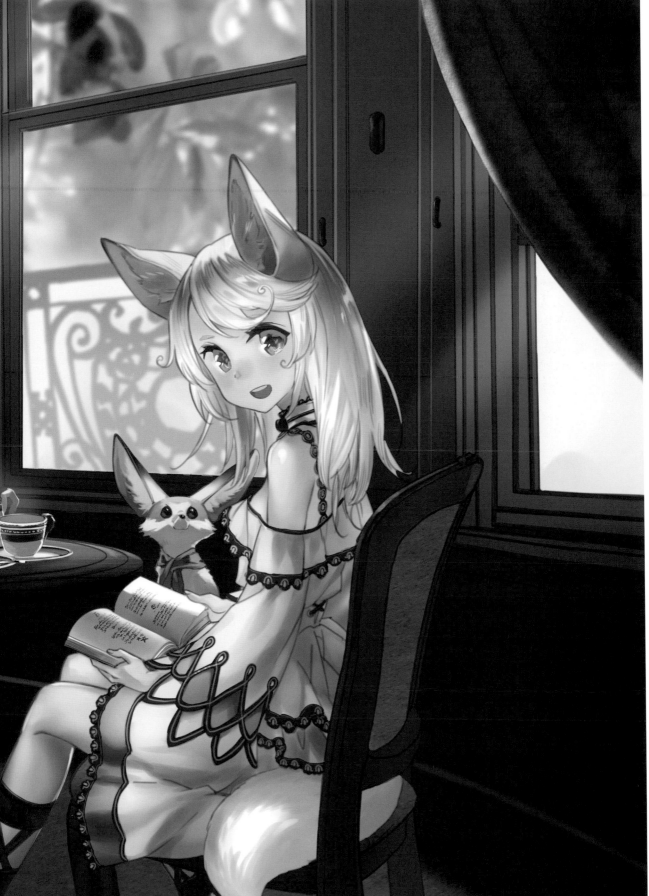

描繪少女與動物們的悠閒時光

插畫家：沖史慈　宴

在窗邊享受下午茶時光的少女以及很黏少女而聚集過來的動物們……。現在就來看看一幅以本書收錄的線圖素材為底，既帶著幻想風又讓人怦然心動的插畫是如何描繪的！

使用素材：room_v01

1 描繪草圖

以背景素材為底，發揮自己的想像力去思考「要畫成什麼樣的角色」「要畫成什麼樣的場景」。這次所使用的軟體是『Paint Tool SAI』。從附贈 DVD-ROM 中拿出背景線圖並開啟檔案，接著在背景上疊上一層圖層並粗略地將角色跟物品描繪進去。

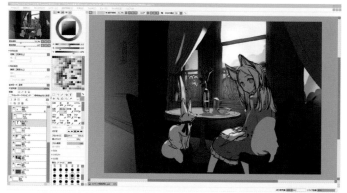

在『Paint Tool SAI』下的執筆畫面

◻ 少女的設計

作為主人公的女孩子，其髮型跟穿著打扮是讓人大傷腦筋的部分。究竟是要畫成如幻想風般，有著大地色系穩重感的丘尼卡①呢？還是現代風的休閒服②呢？在經過各種煩惱的結果，決定畫成一件雖然有露肩，但也有著清純感的短裙禮服③。

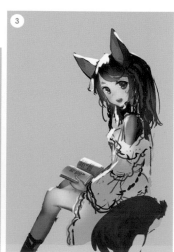

分別透過不同的圖層替椅子、桌子、地板跟背景等物件塗上顏色。一開始先塗上作為底色的顏色，並將細部描繪進去。

■ 窗外的呈現

外面的樹木是用張貼照片這種縮短時間的技巧去進行描寫的。透過濾鏡效果「高斯模糊」讓自己拍攝的綠蔭照片模糊化後再貼上。接著在照片上疊上一層圖層，並用黃色噴槍加上暈開的擴散光。最後再透過圖層的不透明度去調整顏色感。

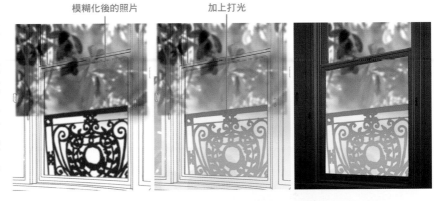

模糊化後的照片　　　加上打光

基本的 技巧

濾鏡效果

使用圖像加工軟體的「濾鏡」功能，可以替照片跟圖像加上各式各樣的效果。也可以做到將照片加工成插畫風來套用。「高斯模糊」是一種能夠加上失焦模糊照片風格效果的濾鏡，在『Photoshop』『CLIP STUDIO PAINT』這些軟體上皆能使用。

①原始照片
②高斯模糊
③粉彩畫

■ 替窗簾加上打光

使用噴槍，一面意識著有光線從窗戶照射進來，一面加上陰影。直接光會照射到的部分，只要將圖層模式設定為「發光」並加入黃色系的顏色，就會產生強弱對比。將繩子和裝飾品描繪進去，最後以「色彩增值」圖層將粗糙的紋理素材貼上去，就能夠呈現出如布匹一般的感覺（關於覆蓋模式請參考下一頁）。

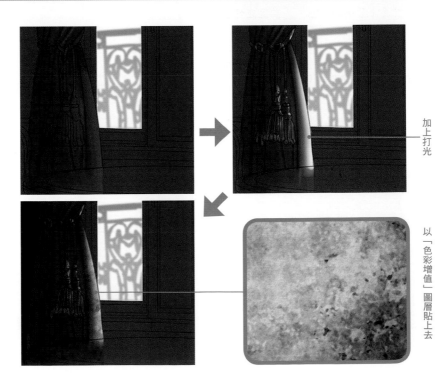

加上打光

以「色彩增值」圖層貼上去

▢ 將窗框和地毯描繪進去

牆壁整體以茶色,地板整體以藍色塗上底色。地板則加上粗糙的紋理,呈現出地毯的質感。牆壁暫時先塗上濃密的陰影,讓窗框部分的凹凸呈現出立體感,並在上面用「覆蓋」或「濾色」圖層打上明亮的光線。

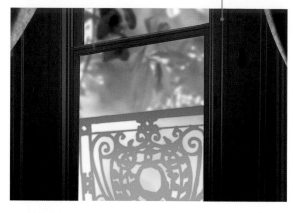

加上打光

圖層的模式

要用圖層重覆塗抹顏色時,有設定「模式」的話,就能夠進行許多種的重覆塗抹方式。「色彩增值」主要是用來塗上陰影。「濾色」是用於柔和打光這一類的場合。「覆蓋」則是用在想要讓顏色感鮮艷點時。

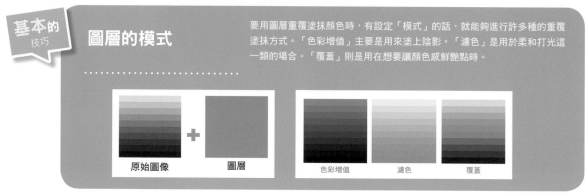

原始圖像　＋　圖層　　　　色彩增值　　濾色　　覆蓋

▢ 呈現桌子的質感

桌子整個塗滿後,疊上一層圖層加入陰影和高光。下面的底座部分,透過覆蓋模式加上有點像藍色的地板反射光。桌子的桌面則用色彩增值模式貼上紋路的紋理。接下來在窗戶邊打上略為強烈的光,不過如果只有從外面打進來的光,前方會很不起眼,所以也要從前方打上光。

桌子的桌面

紋路的紋理

從窗戶打過來的光

從前方打過來的光

底座

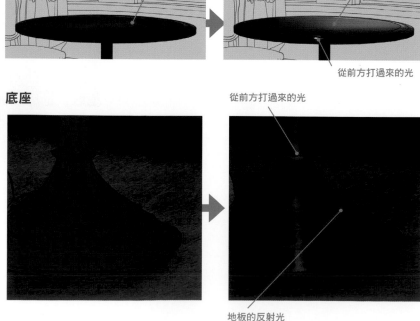

從前方打過來的光

地板的反射光

花瓶和花的作畫

桌子上面的花瓶,並不是單純用黑色主線去描繪就好,而是要顧及到「打光」和「陰影」來抓出其形體。製作一個不同的圖層,並加上強烈的反射。接著再製作新的圖層,並描繪出花的線圖。要塗上花的顏色時,使用「圖層剪裁」功能,讓顏色不會超塗出來。不要加上很細微的陰影,要用強烈的對比去進行描寫。地錦的葉子也以同樣的要領,先用圖層裁剪使顏色不會超塗後,再去描繪出來。

強烈的反射　　　　　　　　　　　　　　利用圖層剪裁塗上顏色

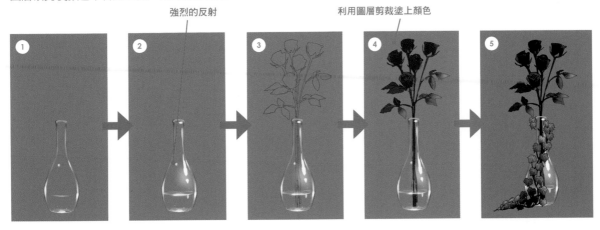

整套茶具與演出效果

描繪出茶杯跟茶杯碟,並描寫出落在桌子上的陰影。最後加上從茶杯冒出來的熱氣呈現出空氣感。熱氣的描寫說真的只有一丁點而已,但有加跟沒加卻會出現很大的差別。

熱氣

陰影

基本的
技巧

圖層剪裁

透過圖像加工軟體的「圖層剪裁」功能,蓋掉不想塗上顏色的範圍。只要先設定好這個功能,就能夠在重覆塗色時,不會超塗出自己想塗色的部分。不單是花瓶,許多地方如少女的頭髮等,都會利用這個功能。

圖層剪裁 OFF　　　圖層剪裁 ON

3 描繪少女與動物

左右女孩子可不可愛的臉部因為會進行無數次的調整，所以臉部與身體要分成不同圖層來描繪線圖。動物們也要各自準備圖層來進行塗色。

肌膚上色

進行塗色時，要意識到光線照射到的部分（肩膀跟右腳），以及形成陰影的部分（膝蓋背面跟脖子），使肌膚呈現出立體感。因為是處於逆光的狀態，所以少女的臉部和肩膀一帶應該要變得很暗才對。但這裡特意也從前方打上光，來增加明亮感並將少女突顯出來。

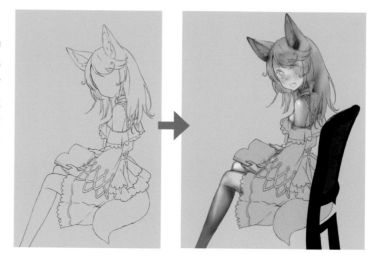

頭部上色

頭髮在加上打光和陰影後，再用「加亮顏色」圖層加上淡紫色的顏色感。為了使臉部和肌膚融為一體，用吸管工具抓出臉部的顏色，並用噴槍將臉部周邊的頭髮處理得稍微明亮點。

以「加亮顏色」模式加上顏色感

稍微明亮點

服裝設計

在袖子跟裙擺施加了鮮明設計的短裙禮服。描繪完布料的陰影後，透過「覆蓋」的圖層調整顏色感，並將袖子、裙擺的裝飾品以及黑色鑲邊描繪出來。

動物們

要是只有少女單獨一個人會很孤單，所以增加了很黏少女而聚集過來的動物們。只要先在不同的圖層將這些動物描繪出來再進行搭配組合，動物各自的位置就會變得比較容易進行調整。

4 完稿處理

將用不同圖層描繪出來的背景、少女、動物們組合起來，並一面觀看整體氣氛，一面進行完稿處理。

讓少女和小物品與背景融為一體

將少女和小物品與背景搭配起來。接著進行顏色感的微調整，使背景和少女融為一體。

 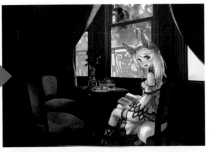

加上從窗戶打進來的光就完成了

將這些動物擺放上去，最後以「覆蓋」圖層描寫從窗戶打進來的光。接著將窗戶邊的空氣感呈現出來，作畫就完成了。

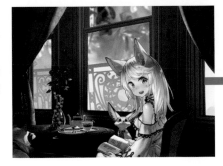

從窗戶打進來的光

完成

沖史慈 宴的註解

原本的背景素材是西洋風且很時尚的窗邊背景，所以我是想像成「應該是一間古典風的咖啡廳」來進行描繪的。當初動物只有一隻耳廓狐而已，只不過總覺得這樣好像有點孤單，就追加了貍貓和小鳥，畫成一幅很熱鬧的動物咖啡廳形象圖！

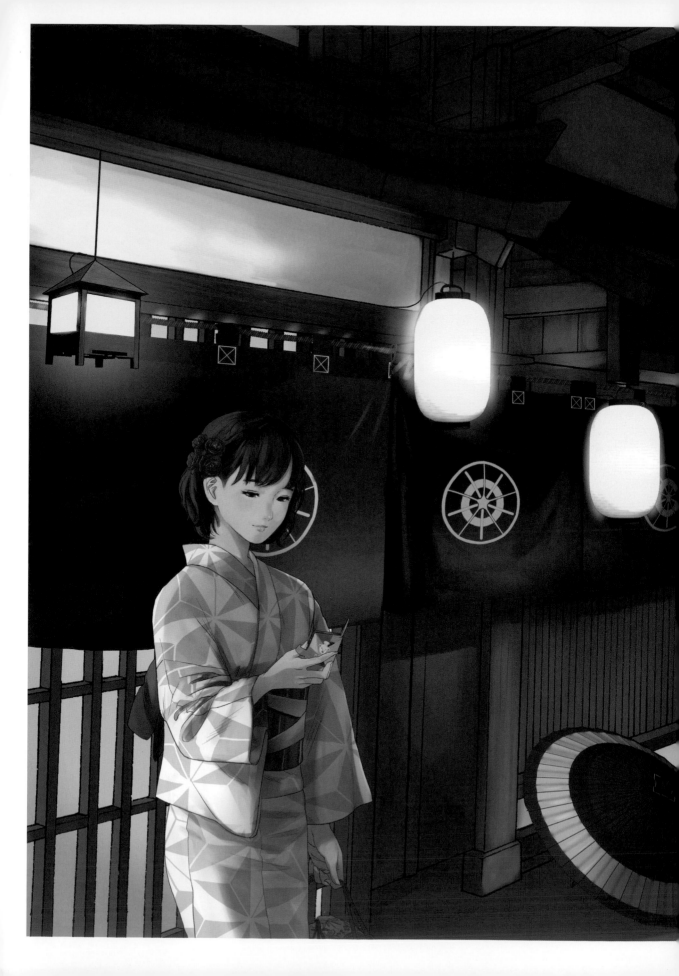

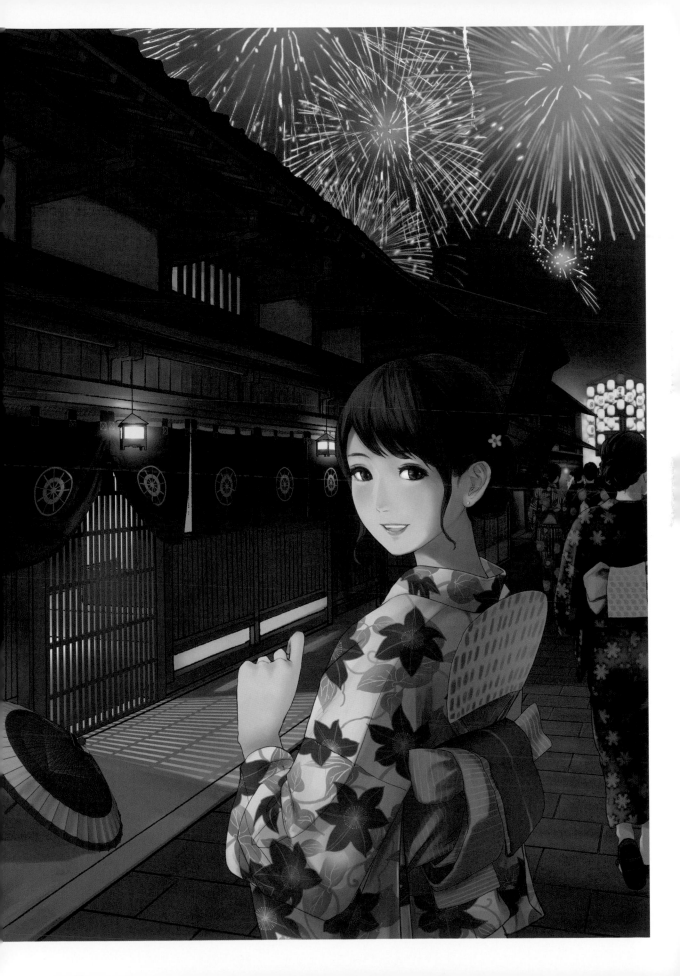

描繪和風建築與 和服打扮的女性們

插畫家：宗像久嗣

煙火大會的夜晚，人聲鼎沸的街道上聚集了一群身穿和服的女性身影。試著以日本民宅的背景素材為底，完成一幅可以感受到和風風情的插畫吧！

使用素材：room_i14

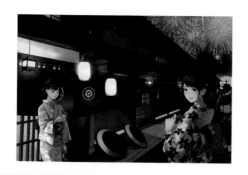

1 描繪草圖

這次使用的軟體是『CLIP STUDIO PAINT』。開啟背景素材，一面發揮想像力，一面粗略地將草圖描繪出來。這次因為背景的景深感很強烈，所以漫無計畫地將人物加入的話，遠近感會變得很詭異。因此要在草圖階段先擺放暫用的人物，並將背景和人物調整到自然地融洽。

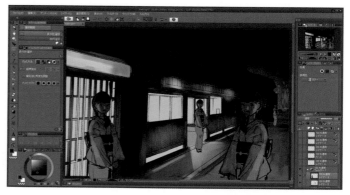

在『CLIP STUDIO PAINT』下的作業畫面

■ 配合構想進行裁切

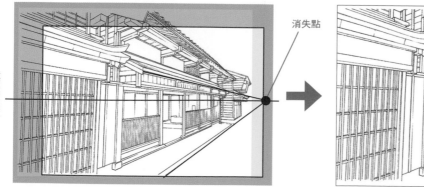

鏡頭的高度

消失點

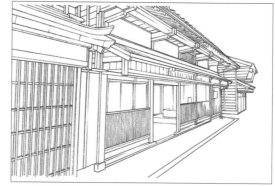

首先，先將民宅屋簷前緣和道路分隔石的線條筆直地拉出來，用來引導出消失點，並畫出通過消失點的橫線。而這條橫線就會是鏡頭的高度。這個範例是裁切成讓這條橫線來到畫面的正中央，藉以調整成比原始狀態還要更加穩定的構圖。

172

關於人物擺放的參考基準

以民宅的出入口尺寸為參考基準並在離出入口極近之處站上一個人。只要不是身高特別高的角色，頭的高度都會比出入口的上緣還要矮。人物描繪出來一看，眼睛剛好來到了鏡頭的高度上。而這個高度就會成為描繪其他角色時的參考基準。

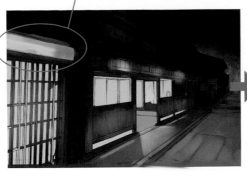

身高高度會比這裡還要低

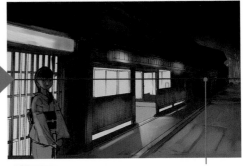

鏡頭的高度

複數人物的暫時擺放位置

複製有描繪了人物的圖層，將站在其他地方的角色暫時先擺上去。位於前方（離消失點較遠）的角色會比較大，位於後方（離消失點較近）的角色會比較小。這個時候，鏡頭高度的橫線通過第一隻角色的部分（這次的範例是在眼睛），其他角色的這個部分也要大致在相同高度上。

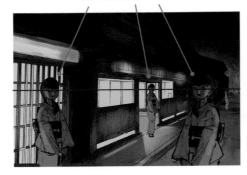

對齊眼睛高度

※這裡為了作為參考基準是將人物左右反轉了過來，不過在處理和服時，要注意別讓和服變成左衽（逆 y 字形）了。

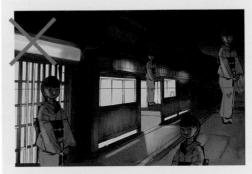

其他角色的眼睛位置要是比原本角色還要高或低，角色看上去就會浮起來或陷到地下。而離消失點較近的角色要是尺寸很大，看起來就會像巨大化了一樣。

2 ▷ 描繪背景的物件

布幕

這次範例是構想成祭典的晚上，所以會在民宅掛上布幕（帷幕）。另開一個檔案製作一個平坦的布幕，再用「自由變形」工具改變其形狀，擺放在民宅上。最後修整顏色感與陰影。

帷幕

基本的 技巧 ▷ **圖案變形**

使用圖像加工軟體的「變形」功能，可以將圖像改變成各種形狀。種類有可以改變高度跟寬度的「放大・縮小」，也有可以進行扭曲或增加遠近感的「自由變形」及可以針對各個部分進行細部扭曲的「網格變形」等等。

原始圖像　　　　放大・縮小

自由變形

網格變形

石頭道路

石頭道路和布幕一樣，要透過「自由變形」工具將原本平面狀的石磚模樣進行變形營造出來。越靠近消失點，石磚的接縫會變得越細。

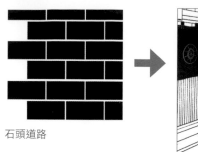

石頭道路

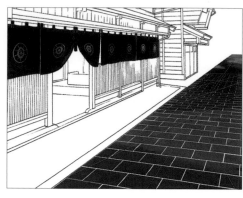

3 描繪和服打扮的女性

決定女性的擺放位置

以 P173 決定出來的人物暫時擺放位置為參考基準，描繪出 2 位女性。這次的範例因為是書籍的跨頁插畫，所以要是將人物描繪在中央，會卡在書溝（正中央部分）裡而變得很不方便觀看。因此，這裡是將左右頁面各自分成 3 等分，並將角色擺放在分割線上來改善協調感。

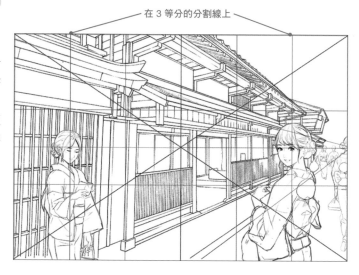

在 3 等分的分割線上

角色的上色與和服設計

這裡要替人物加上顏色。和服的花紋設計特別重要。先描繪出數種花紋，再挑選出最有感覺的種類。最後是決定選擇夏天盛開的鐵線蓮、白麻葉以及日式絞染這三種花紋。

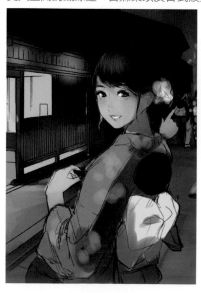

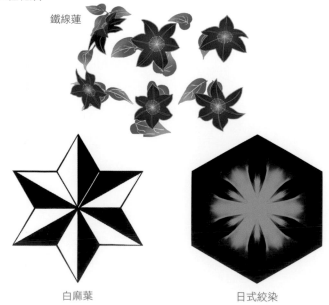

鐵線蓮

白麻葉　　　　　日式絞染

吊掛燈籠是以 3D 軟體製作後，再進行線圖化的產物。

手提燈籠也是以 3D 軟體製作出來的產物。藉此替薄暮時分加上明亮的對比。

因為是祭典的夜晚，所以要讓深處的夜空綻放出巨大的煙火。

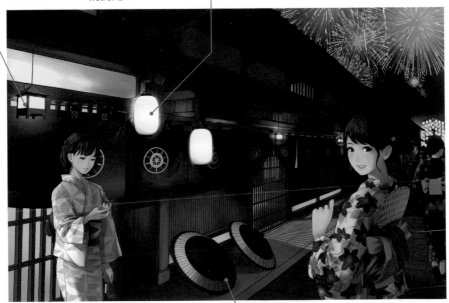

宗像久嗣的註解

插畫的主題是『我剛剛沒聽到耶，你說了什麼？』站在前方的男朋友第一次看見女朋友穿浴衣的模樣，不禁喃喃地說了一句「妳好漂亮」時，恰巧煙火升空綻放，使這句話被遮蓋掉，這裡試著要表現出這種情境。

因為這是一幅夜晚的插畫，所以有特別留意不使用過多的陰暗顏色，以免形成一幅很扁平的插圖。考量到房間裡面、手提燈籠以及沒有映入到畫面當中的相反側長型房屋這些光源因素，畫面的明部是以黃色、橘色進行上色的。照明物所照射不到的部分不單只有藍色而已，也有使用灰色跟綠色等顏色。

日式傘也會成為背景的良好對比。

花紋會中斷

花紋不會中斷

和服的花紋，要先將描繪成平面狀的花紋，以「網格變形」（參考 P173）進行變形後再貼上去。和服在結構上，肩膀部分並沒有縫合線，所以花紋不會中斷，而袖子接合處的花紋則會中斷。要是有確實描繪出這些部分，這件和服就會顯得很具有說服力。

■工作人員

背景作畫・製作統籌	蒼田 山〔背景倉庫〕
背景作畫	Saki☆　春日 明太子　Tomohiro　Puuko　青井 Toto　楠里
插畫製作	沖史慈 宴　宗像久嗣　MRI　Yogi　Hakuari
封面設計・DTP	株式會社 GENEARZ
編輯	川上聖子〔Hobby Japan〕
企劃	宮前亮太〔背景倉庫〕
	谷村康弘〔Hobby Japan〕

國家圖書館出版品預行編目資料

帶有角色姿勢的背景集. 基本的室內・街景・自
然篇 / 背景倉庫著；林廷健翻譯. -- 新北市：
北星圖書, 2018.09
　　面；　公分
　　譯自：キャラポーズ入り背景集：基本の室內
・タウン・自然編
　　ISBN 978-986-6399-91-6(平裝)

　　1.漫畫 2.繪畫技法

947.41　　　　　　　　　　　107008176

帶有角色姿勢的背景集

基本的室內・街景・自然篇

作　　者／背景倉庫
翻　　譯／林廷健
發 行 人／陳偉祥
出　　版／北星圖書事業股份有限公司
地　　址／234 新北市永和區中正路458號B1
電　　話／886-2-29229000
傳　　真／886-2-29229041
網　　址／www.nsbooks.com.tw
E-MAIL／nsbook@nsbooks.com.tw
劃撥帳戶／北星文化事業有限公司
劃撥帳號／50042987
製版印刷／森達製版有限公司
出 版 日／2018年9月
I S B N／978-986-6399-91-6
定　　價／380 元

如有缺頁或裝訂錯誤，請寄回更換。